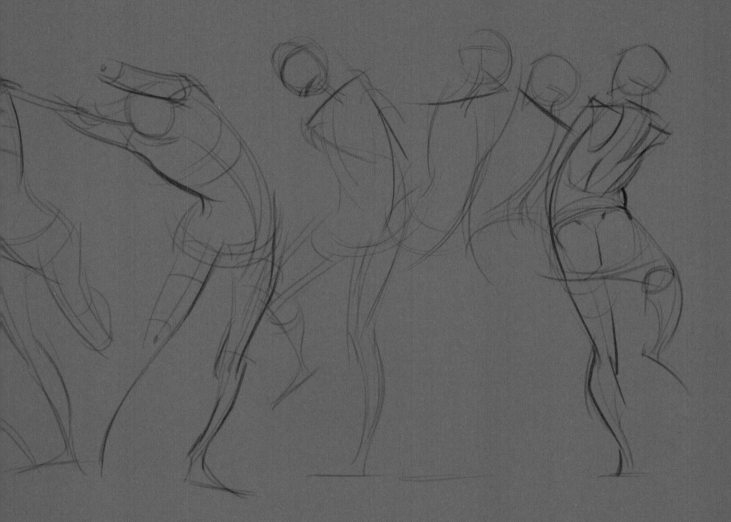

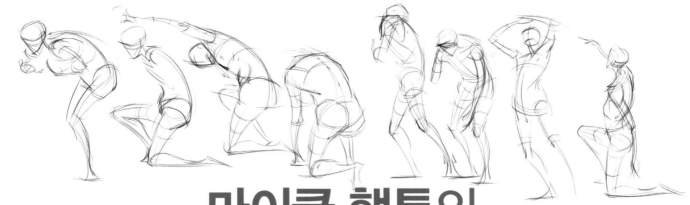

마이클 햄튼의
제스처 드로잉 입문
GESTURE DRAWING
역 동 적 인 움 직 임 과 형 태 를 그 리 다

마이클 햄튼 지음 | 이상미 옮김

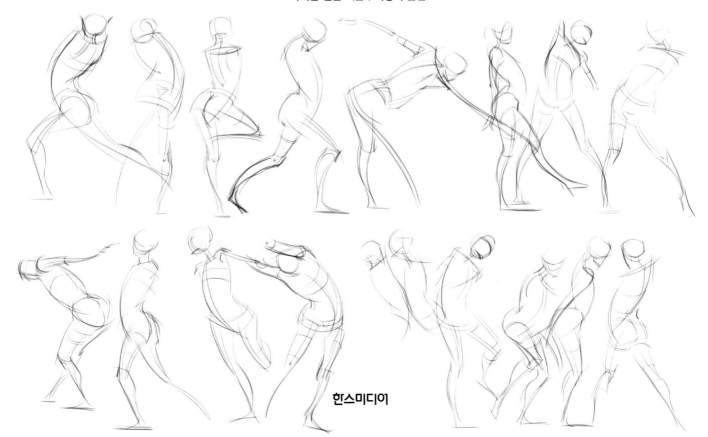

한스미디어

시작하며

제스처 드로잉(Gesture drawing)은 즉흥적이고 대충 그리는 것처럼 보일 수 있지만 실제로는 그리 간단한 작업이 아닙니다. 매력적이면서도 의욕을 꺾을 수 있고, 이해하기 어려우면서도 친근감을 주지만, 시작과 끝을 보여주는 동시에 추상적으로 압축해 표현할 수 있는 테크닉입니다.

드로잉 역사를 다룬 책을 쓴, 버니스 앨리스 로즈(Bernice Alice Rose)는 제스처 드로잉에 관한 연습과 교육이 어려운 이유가 머리와 손, 즉 계획과 실행 사이에 차이가 있기 때문이라고 설명했습니다. 드로잉은 아티스트의 지적인 작업인 동시에 자기 기록이며 자기감정을 표현하기 위해 터치가 들어간 작업을 해야 할 필요가 있을 때 선택하는 방식입니다.

특히 제스처 드로잉 초반부에 이런 계획과 실행 사이의 갈등을 겪으며 추상적 개념을 받아들여야 한다는 필요성을 느꼈습니다. 추상적 개념이 너무 복잡하다면 레오나르도 다빈치가 말한 선의 정의를 떠올려보면 됩니다. "선은 물질도 실체도 아니며 실존하는 대상이라기보다는 상상 속의 개념에 가깝다. 본질이 그러므로 선은 공간을 차지하지 않는다." 이 정의에서 선(Line)은 상징적인 개념이며 자연에 존재하는 것이 아니므로 관념에 불과하다는 사실을 알 수 있습니다.

이를 바탕으로 제스처에 대한 아이디어를 잘 표현하려면 선을 사용하는 방법이 중요합니다. 선은 제스처 드로잉에서 가장 중요한 부분이기도 합니다. 어떻게 하면 선을 콘셉트나 의도에 가장 효

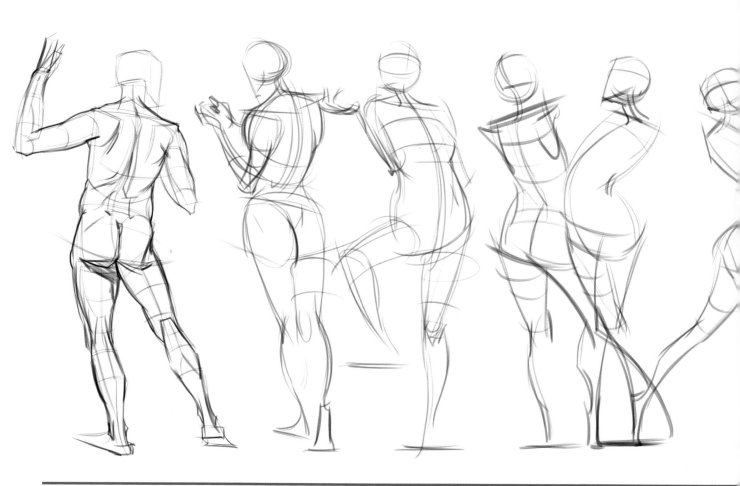

율적으로 맞아떨어지게 표현하는가가 중요하다는 말입니다.

제스처 드로잉은 단순하게 접근해야 합니다. 외형이나 실루엣에 집중하는 대신 그림에 생기를 불어넣거나 디자인에 필수 요소가 무엇인지를 스스로 고민하면서 작업하는 것을 권합니다.

이쯤에서 다른 아티스트와 작가들의 제스처 드로잉 습작 등을 살펴보는 것도 도움이 됩니다. 이를 통해 아티스트 또는 작가마다 각자만의 방식으로 드로잉을 그린다는 것을 엿볼 수 있습니다. 또 제스처 드로잉을 다룬 책을 살펴보면서 무엇이 '올바른' 방법인지 고민해보는 것도 좋습니다.

18세기 영국의 화가 윌리엄 호가스로부터 영감을 받아 인체의 굴곡을 대담하게 표현한 앤드류 루미스 같은 방식이 과연 '올바른' 제스처 드로잉일까요? 형태를 치밀하게 다룬 조지 브리지먼(George Bridgeman)이나 고전 스타일과 비슷한 글렌 빌푸, 프랭크 라일리(Frank Reilly)의 방법론과 거기서 파생된 스타일은 또 어떨까요? 《마블처럼 만화 그리는 법》이나 번 호가스의 《다이내믹 인체 드로잉》에서는 마네킹 스타일의 인물을 만나볼 수 있지만 제임스 맥멀린(James McMullin)은 하이포커스된 윤곽선을 보여줍니다. 마이클 마테시는 포스 가득한 비대칭 스타일 등을 선보입니다.

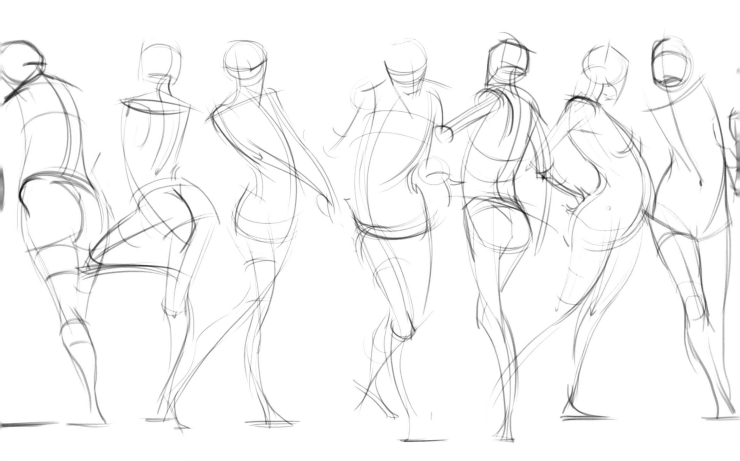

작가마다 드로잉 스타일은 다릅니다. 어느 한 작가의 스타일에서 '올바른' 드로잉에 관한 질문의 답을 찾을 수도 있고, 찾지 못할 수도 있습니다. 그러니 여러분이 좋아하는 요소를 모아 자신에게 맞는 방법을 찾길 바랍니다.

제스처 드로잉은 테크닉이 아니라 그림을 표현하는 하나의 단계이면서 과정입니다. 어떤 작가의 테크닉이 여러분에게 잘 맞을 수도 있고 그렇지 않을 수도 있으니 제스처 드로잉의 정의는 스스로 내려보는 게 중요합니다.

제스처 드로잉은 종종 빠르게 그리는데 짧은 시간 안에 상당량의 정보를 압축해야 하는 어려움이 따릅니다. 이런 점에서 제스처 드로잉은 콘셉트를 종합적으로 나타낸다고 볼 수도 있지만 마냥 단순하고 계획 없는 그림처럼 보일 수도 있습니다.

이 책은 제스처 드로잉을 느린 속도로 보여주면서 과정을 자세히 설명하고 있습니다. 덕분에 제스처 드로잉에 쉽게 접근할 수 있고 난이도별로 해볼 수 있습니다.

여러분의 관심사와 고민되는 점이 지금까지 언급한 개념과 조화를 이루는지 생각해 보세요. 이렇게 하면 '올바른' 방법인지 '그른' 방법인지, '선'이 우선인지 '색'이 우선인지 등과 같은 어리석은 접근 방식에 빠지는 일을 피할 수 있습니다. 또 여러분이 어떤 제스처 드로잉을 보여주고 싶은지 표현할 수 있습니다. 저는 스타일, 학파, 특정 작업 순서를 엄격하게 고수하는 일은 발전에 전혀 도움이 되지 않는다고 믿는 편입니다.

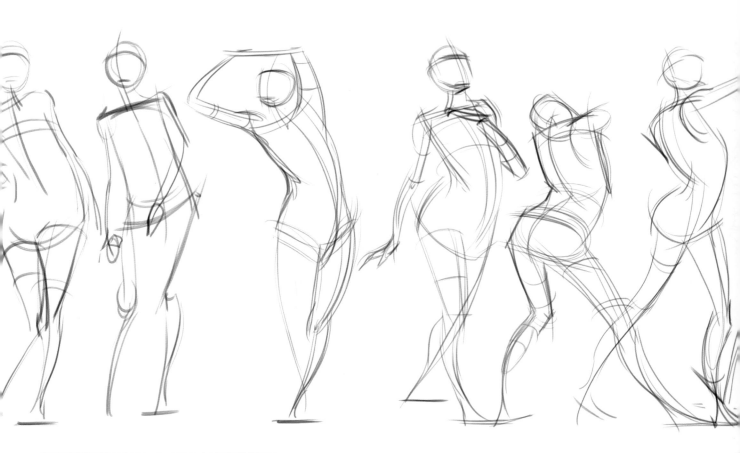

가능한 다양한 제스처 드로잉 방법을 알아보고, 드로잉에서 가장 중요하다고 결정한 것을 기반으로 접근해보세요. 한 스타일에만 집착하지 않는다는 건 여러분이 다양한 제스처 드로잉을 받아들여 독창적인 결과물을 만들 수 있다는 뜻이기도 합니다.

저는 인체 구조는 선과 굴곡을 중시하는 접근 방식을, 색조는 형태와 디자인을 강조하는 방식을 선호하는 편입니다. 어떤 방식을 선택하든 자기만의 의도를 담아 드로잉 기초를 갈고닦는 게 중요합니다. 이렇게 생각하면 드로잉 연습은 선, 형태, 원근, 명암으로 무한대의 표현이 가능한 하나의 언어가 됩니다.

이 책은 제스처 드로잉에 관한 생각을 나누어 다루는데, 제스처 드로잉에 쓰는 2가지 접근 방식을 비교합니다. 두 방식은 유용성 면에서 극단적일 수 있습니다. 첫 번째 방식은 선과 형식을 발전시킨 것인데 분석적인 작업을 하는 데 더할 나위 없이 잘 맞습니다. 두 번째 방식은 형태에 비중을 두었는데 음영, 구성 또는 디자인에 효과적입니다.

이 책의 목표는 여러분의 생각을 가능한 명확하게 표현하고, 흥미로우면서도 모호한 드로잉이라는 형식을 가리고 있는 베일을 벗기는 데 있습니다. 이 책을 통해 제스처 드로잉의 세계에 조금 더 가까워지길 바랍니다.

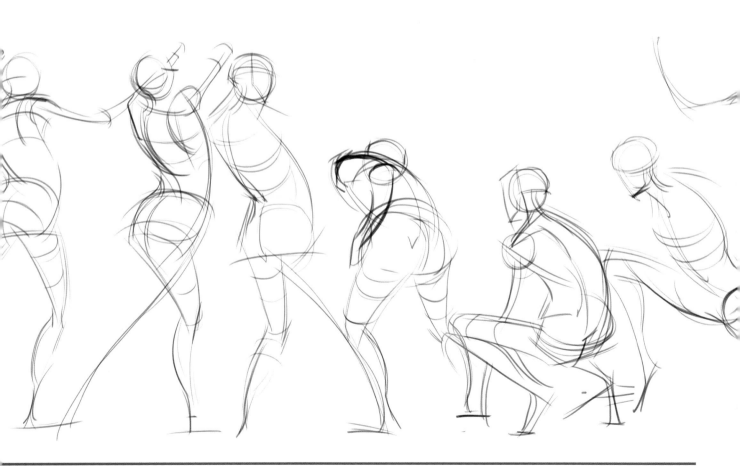

CONTENTS

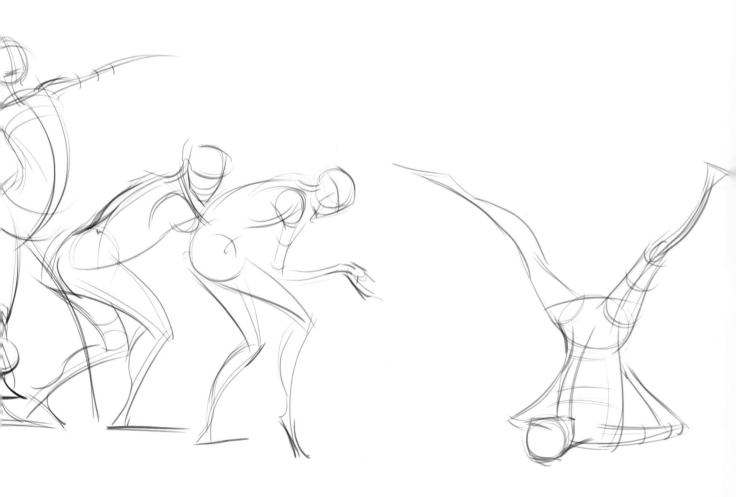

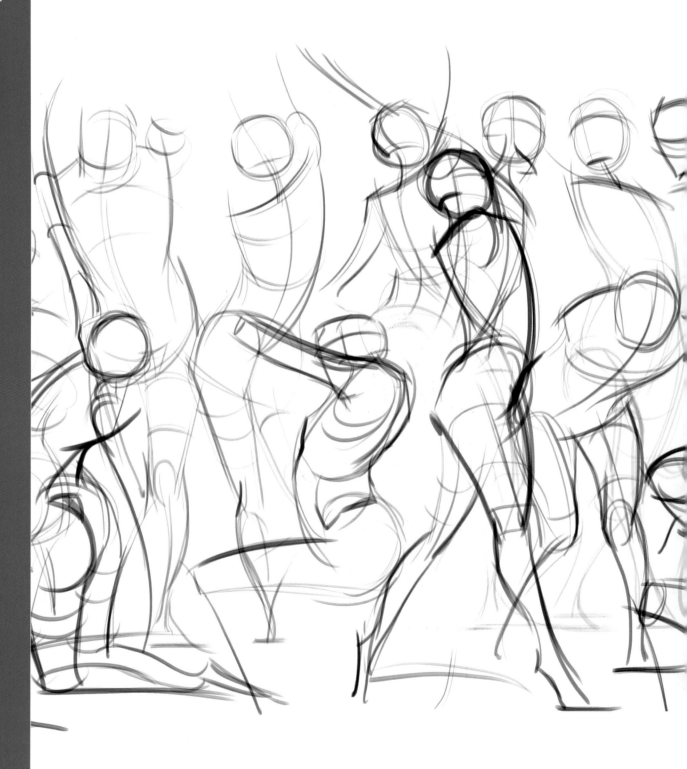

기초 편

제스처 드로잉이라는 주제를 왜, 무엇을, 어떻게 그릴지 세 카테고리로 세분화해 접근해보겠습니다. 연필을 종이에 대기 전에, **'왜** 드로잉을 하는지, **무엇을** 그릴지, **어떻게** 표현할지' 잠깐 생각해보세요.

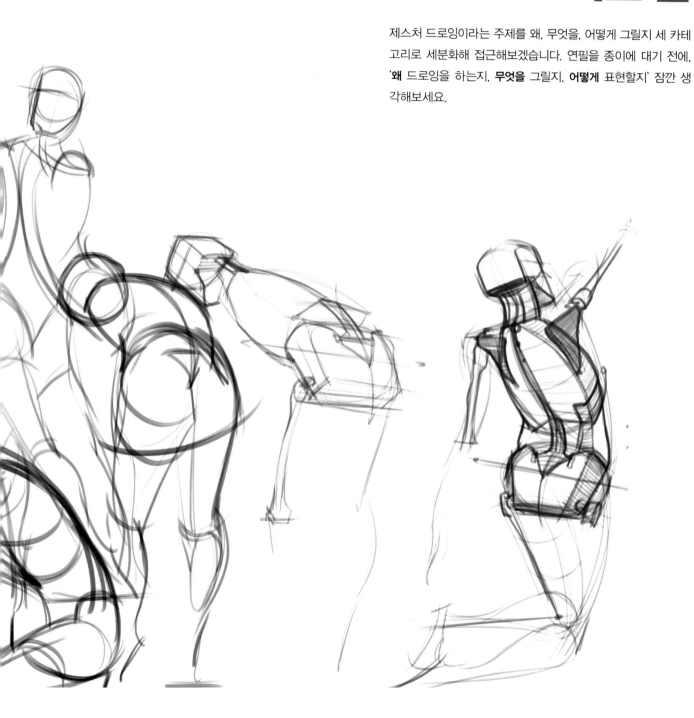

왜 드로잉을 하는가?

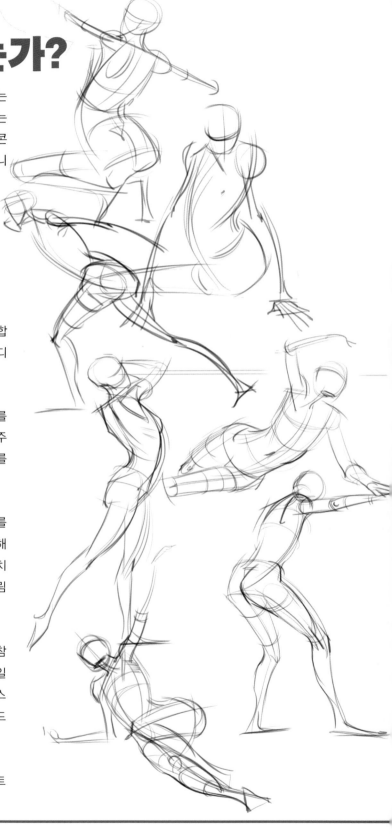

세 카테고리를 주제별로 살펴보면서 각각의 관련성과 공통되는 부분은 무엇인지 알아보겠습니다. 첫 질문인 "왜 드로잉을 하는가?"는 연필을 종이에 대기 전에 생각해야 합니다. 이 질문은 콘셉트나, 보여주려는 비전이 무엇인지에 관한 문제와 관계있습니다. 제스처 드로잉을 하는 이유를 4가지로 나눠볼 수 있습니다.

아이디어 / 스토리
무게 / 균형
움직임
비율

이 네 부분에 집중하려면 드로잉을 계획 단계로만 생각해야 합니다. 이 단계의 목표는 오로지 의사소통에 중점을 두어 '아이디어와 스토리, 무게와 균형, 움직임, 균형'을 다루는 데 있습니다.

시작 단계에서는 드로잉에 디테일이나 윤곽선, 그림자(섀도우)를 넣지 않습니다. 그것보다는 중요한 디테일과 사실적인 느낌을 주는 효과들을 사용해 완성하는 그림에 시간을 투자하는 이유를 고민합니다.

드로잉 연습을 정적인 이미지나 무의미한 낙서 또는 참고 자료를 모방해 그리는 수동적인 시도가 아니라 능동적인 언어로 생각해 보세요. 또 대상을 그대로 베끼는 능력이 좋아야만 그림의 가치가 높아진다거나 반드시 참고 자료와 비슷하게 그려야 좋은 그림이라는 생각을 버리도록 해보세요.

아무리 많은 연필을 써가며 공을 들이더라도 여러분의 그림은 참고 자료와 같을 수 없습니다. 여러분의 그림은 여러분의 그림일 뿐입니다. 여러분의 드로잉을 감상하는 사람들은 그림의 선과 스타일에 반응하고 중요하게 여깁니다. 그러므로 참고 자료 없이 드로잉하는 연습을 권하고 싶습니다.

중요하게 생각해야 할 유일한 참고 자료는 여러분 자신의 콘셉트 뿐입니다!

아이디어와 스토리

아이디어와 스토리는 그리 간단하지 않을 수도 있지만
여러분이 감상자에게 전달하려는 콘셉트 또는 그림에서
알아주기를 바라는 메시지입니다. 아이디어와 스토리는
직설적일 수도 있고 추상적일 수도 있으며 그 중간의
어떤 것일 수도 있습니다.

저는 드로잉을 선, 형태, 원근, 명암 등의 요소를
조합한 결과물이라고 생각합니다. 그러므로
드로잉은 본질적으로 추상적이라는 사실을
알아두세요. 제스처 드로잉에 대해 효율적으로
생각하는 방법 가운데 하나는 드로잉 요소들의
추상적인 메커니즘을 받아들이는 것이라는
점을 다시 한번 강조하고 싶습니다.
드로잉 도구 상자에 직선, C자 곡선, S자
곡선이 있는데 이 요소들을 구성해 여러 효과나 디자인
(대칭, 비대칭, 움직임, 간결성, 반복 등)을 만들 수 있습니다.
이런 관점에서 보면 여러분의 드로잉이 어떻게
작용하는지, 감상자에게 어떤 경험을 주는지 더
쉽게 이해할 수 있습니다.
드로잉을 참고 자료를 '그대로 따라' 해야 하는
수단으로 생각지 말고 경험을 쌓는 하나의 도구로
생각하세요. 물론 한 번에 한 단계씩 해보는
것을 추천합니다.

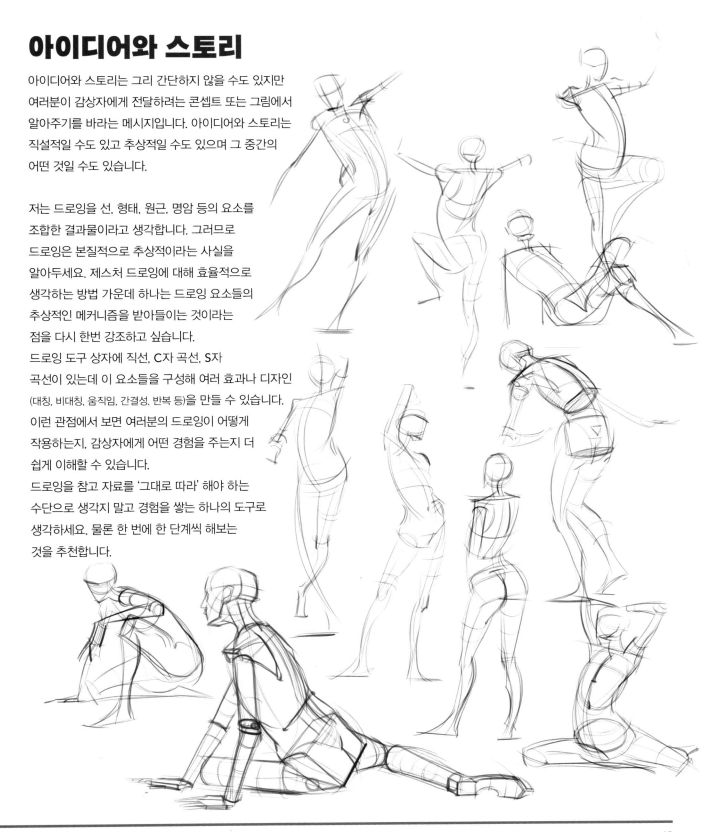

13

아이디어

언제나 '아이디어'를 제일 처음 생각합니다. '아이디어'는 모든
종류의 콘셉트를 의미합니다. 드로잉은 누군가에게 보여주려는
의도로 그리므로 이 단계는 잠시 손을 멈추고 여러분이
드로잉을 통해 전달하려는 내용을 생각할
시간입니다. 그러나 그림은 여러분이 전달하려는
메시지, 분위기, 감정 또는 느낌을 표현하는
수단일 뿐이라는 점을 명심하세요.

이런 식으로 생각하려면 대상을
그대로 베끼는 일이나 관찰할 수 있는
것만 그리기를 잠시만이라도 멈춰야
합니다. 대신 여러분이 그린
드로잉에서 감상자에게 무엇을
보게 하고 싶은지, 무엇을 말하고
싶은지 분석해보세요.

예를 하나 들어보겠습니다.
레오나르도 다빈치의 〈비트루비우스
인체 비례도(Vitruvian Man)〉
([그림 1])는 추상적인 모양과 형태
단계에서 어떻게 아이디어를
구현했는지를 흥미롭게 들여다봐야
합니다.

〈비트루비우스 인체 비례도〉에서 볼
것은 세밀하게 관찰해 묘사한 대상이
아니라 인체의 형태를 이상적인 비율로
이해했다는 점입니다. 레오나르도
다빈치는 드로잉에서 인간의 신체와 기하학의
연관성을 강조해 거시적·미시적 세계 사이의
신성한 조화를 보여주었습니다. 존 헨드릭스(John
Hendrix)는 르네상스 시대에 도형들의 상징적 가치를
설명하기 위해 이렇게 말했습니다.

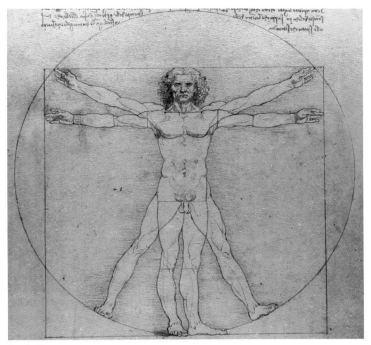

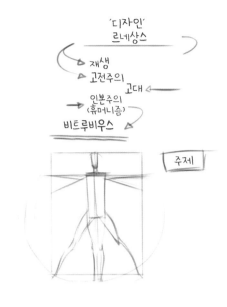

【그림 1】

"전통적으로 정사각형은 지구를, 원은 신성함을 상징한다고 볼 때 이 그림은 인간의 영혼이 천상계와 물질계를 오가며 그 둘을 연결할 수 있는 능력이 있음을 나타낸다."

〈비트루비우스 인체 비례도〉에서 레오나르도 다빈치는 자연물, 특히 인체를 추상화하는 데 필요한 기하학 구조를 설명하고 있습니다. 따라서 여기서 '아이디어'는 인체가 기하학적 구조와 고대 미학의 밑그림을 연결하는 다리 또는 둘을 통합한 결과물이 됩니다.

나아가 정사각형과 원, 기하학 구조 전체는 '변형' 또는 '범위나 부피 변화 없이 하나의 형태가 다른 모양으로 바뀌는 가소성 높은 형태'라는 레오나르도 다빈치의 지속적인 관심사와 연결됩니다. 레오나르도 다빈치에게 〈비트루비우스 인체 비례도〉는 미학

에 대한 몰두 또는 원을 사각형으로 바뀌는 작업에 대한 집착의 중심점 같은 작품입니다.

여러분의 아이디어가 어떤 측면에서든 이렇게까지 복잡할 필요는 없습니다. 이는 추상화를 하기 위해 아이디어의 밑그림을 표현하는 작업을 드로잉으로 어떻게 표현할 수 있는지 보여주는 예일 뿐입니다.

감상자에게 예술적 의도를 전달하는 추상화의 현대적인 예로는 캐릭터 디자인을 들 수 있습니다. 저는 캐릭터 디자이너는 아니지만 함께 작업한 많은 학생이 캐릭터 디자인을 창의적인 목표로 삼고 있습니다. 캐릭터 디자인에서 추상성, 특히 형태 개발이 작업의 핵심이라는 점이 매우 흥미롭기는 합니다.

【그림 1】 레오나르도 다빈치, 〈비트루비우스 인체 비례도〉, 1490년경

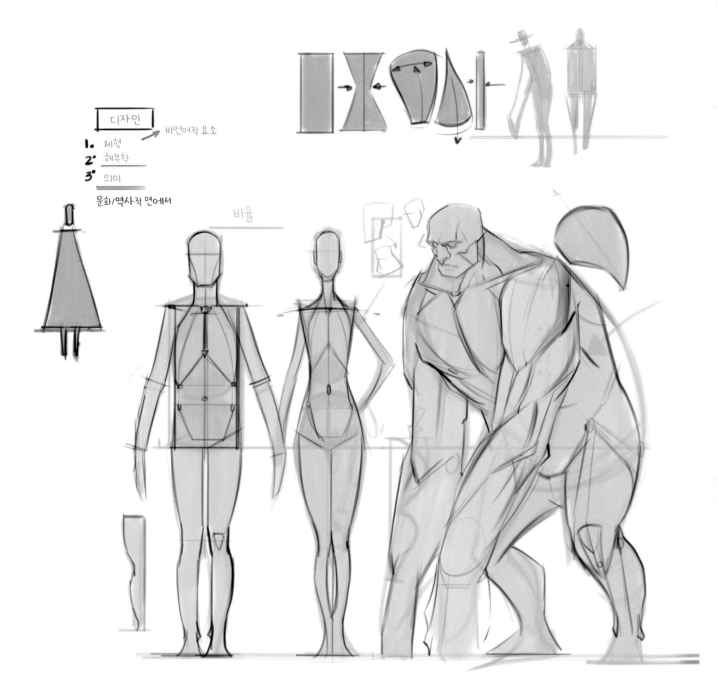

이렇게 생각해보면 영웅은 안정적인 느낌을 위해 정사각형으로 표현하며, 곡선으로 시각적 매력을 강조한 여주인공에게서 동기를 부여받고, 상체가 비대한 폭력적인 상대와 맞섭니다. 영웅은 억눌린 듯한 빈약한 형태의 조연으로부터 도움을 받으면서 최종적으로는 원초적으로 각진 모습을 띤 악당의 위협에 맞닥뜨리게 됩니다. 이때 추상성 또는 어떤 형태를 심리적으로 이해하는 방식

이 캐릭터의 감성적 연관성을 발전시키는 핵심 요소라는 점이 항상 떠오릅니다. 이 단계의 제스처 드로잉이야말로 아티스트의 본질적 의도에 맞도록 탁월하게 간소화되고 사용하기 좋은 예술적 수단이라고 생각합니다. 그러니 몇 가지 일반적인 예들을 살펴보면서 생각해보겠습니다. 왜 그림이나 이미지 등과 같은 드로잉을 그리는 걸까요?

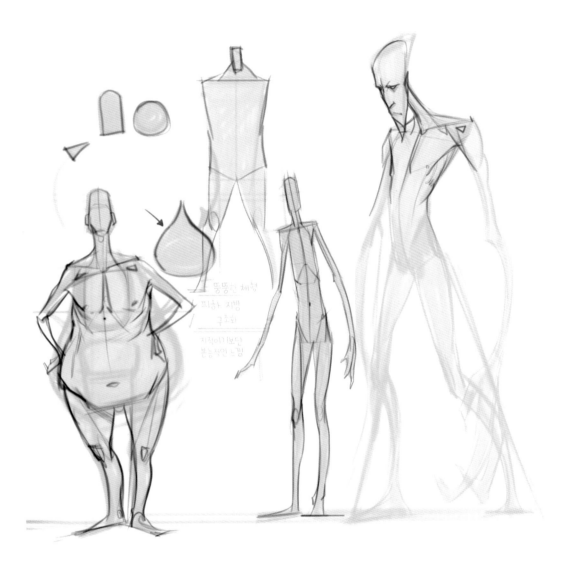

중요하게 보여주려는 건 무엇인가?

말하려는 게 무엇인가?

감상자가 분위기를 느끼도록 하고 싶은가?

이 질문들에 관한 대답은 중요하기도 하지만, 이 질문들이 어려운 이유는 답이 무궁무진해서입니다. 스스로 정한 답이 무엇이든 이 질문에는 정답도 오답도 없다는 사실을 명심하세요.

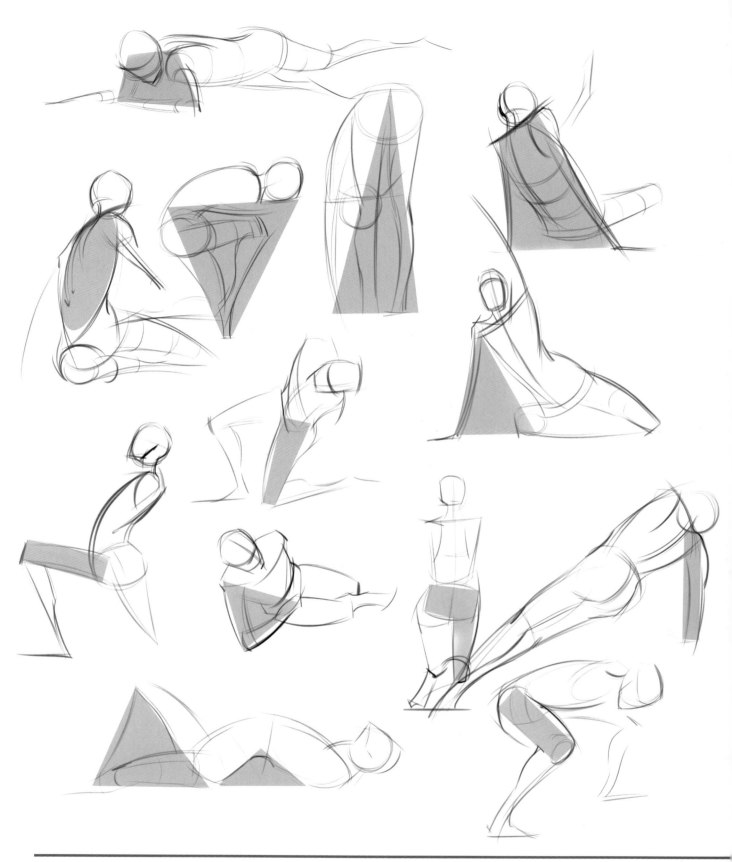

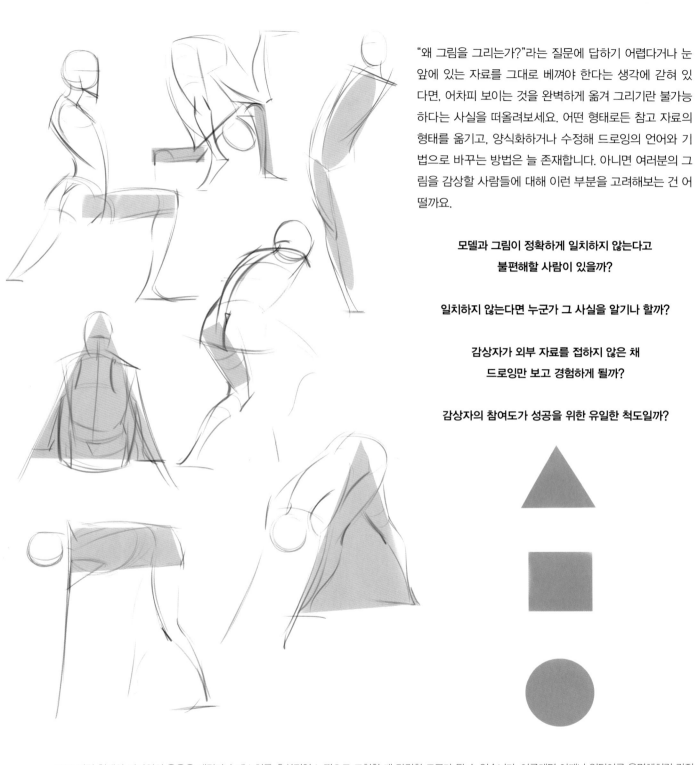

"왜 그림을 그리는가?"라는 질문에 답하기 어렵다거나 눈 앞에 있는 자료를 그대로 베껴야 한다는 생각에 갇혀 있다면, 어차피 보이는 것을 완벽하게 옮겨 그리기란 불가능하다는 사실을 떠올려보세요. 어떤 형태로든 참고 자료의 형태를 옮기고, 양식화하거나 수정해 드로잉의 언어와 기법으로 바꾸는 방법은 늘 존재합니다. 아니면 여러분의 그림을 감상할 사람들에 대해 이런 부분을 고려해보는 건 어떨까요.

모델과 그림이 정확하게 일치하지 않는다고
불편해할 사람이 있을까?

일치하지 않는다면 누군가 그 사실을 알기나 할까?

감상자가 외부 자료를 접하지 않은 채
드로잉만 보고 경험하게 될까?

감상자의 참여도가 성공을 위한 유일한 척도일까?

TIP: 이런 형태와 디자인의 응용은 캐릭터나 제스처를 추상적인 느낌으로 표현할 때 강력한 도구가 될 수 있습니다. 이를테면 어깨나 엉덩이를 육면체처럼 각진 부분을 과장해 표현하면 포즈의 중요성이나 무게감을 더 잘 나타낼 수 있습니다. 반면 곡선으로 몸통을 처진 듯이 늘리면 몸이 쭉 뻗어 있거나 길게 늘어진 듯한 느낌을 강조할 수 있습니다.

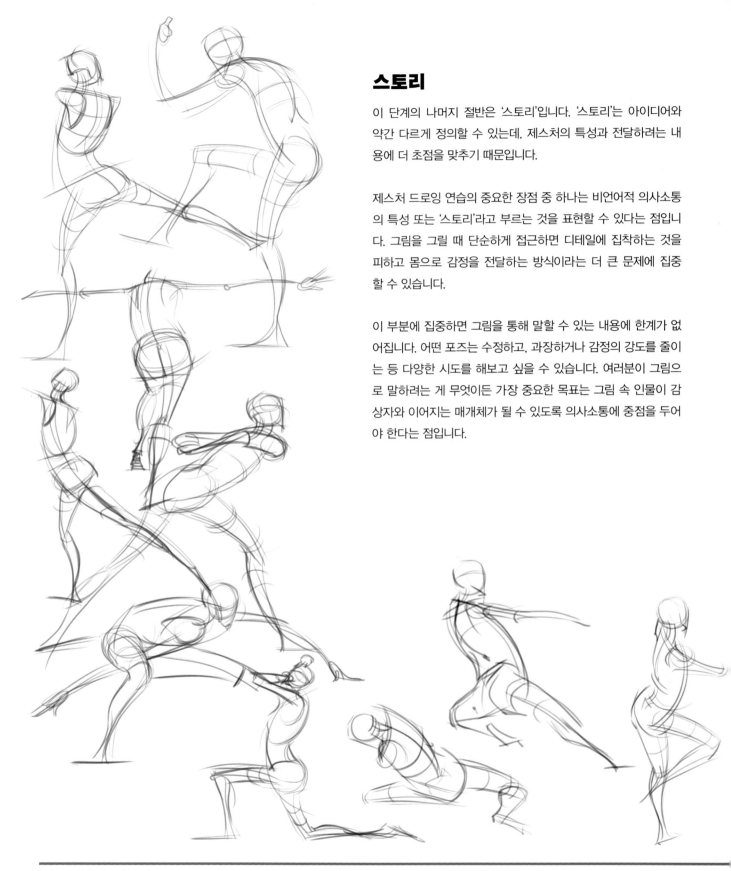

스토리

이 단계의 나머지 절반은 '스토리'입니다. '스토리'는 아이디어와 약간 다르게 정의할 수 있는데, 제스처의 특성과 전달하려는 내용에 더 초점을 맞추기 때문입니다.

제스처 드로잉 연습의 중요한 장점 중 하나는 비언어적 의사소통의 특성 또는 '스토리'라고 부르는 것을 표현할 수 있다는 점입니다. 그림을 그릴 때 단순하게 접근하면 디테일에 집착하는 것을 피하고 몸으로 감정을 전달하는 방식이라는 더 큰 문제에 집중할 수 있습니다.

이 부분에 집중하면 그림을 통해 말할 수 있는 내용에 한계가 없어집니다. 어떤 포즈는 수정하고, 과장하거나 감정의 강도를 줄이는 등 다양한 시도를 해보고 싶을 수 있습니다. 여러분이 그림으로 말하려는 게 무엇이든 가장 중요한 목표는 그림 속 인물이 감상자와 이어지는 매개체가 될 수 있도록 의사소통에 중점을 두어야 한다는 점입니다.

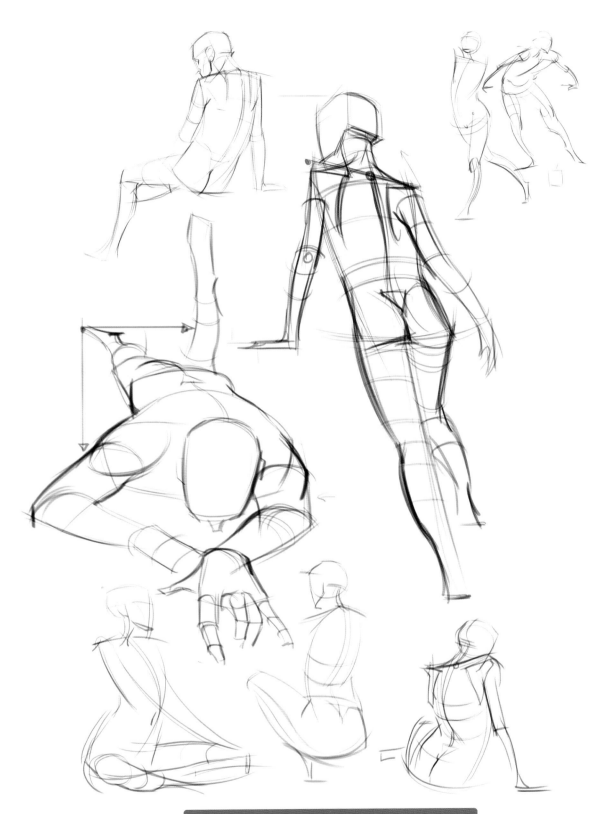

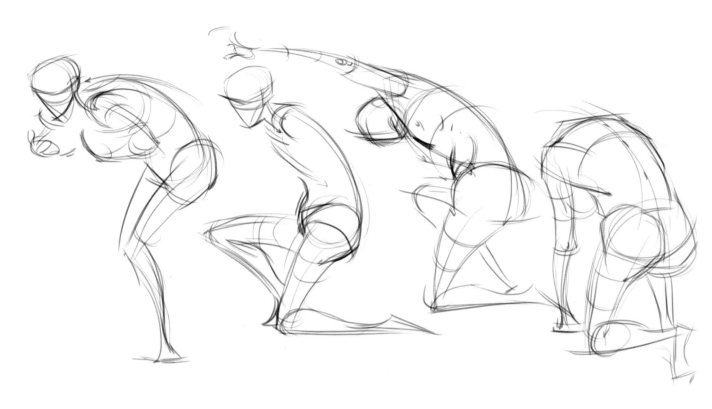

보디랭귀지

몸의 움직임을 관찰하는 일은 흥미롭고 복잡한 주제입니다. 사람의 몸은 수많은 비언어적 메시지를 전달할 수 있으므로 처음에는 조금 어려울 수도 있습니다. 이런 이유로 제스처와 보디랭귀지를 함께 살펴보는 것이 큰 도움이 됩니다.

조 내버로와 마빈 칼린스가 쓴 책 《FBI 행동의 심리학》에 따르면, 비언어적 행동은 사람들 간의 의사소통에서 약 60~65%를 차지합니다. 저자들은 비언어적 의사소통의 촉매 역할을 뇌의 변연계가 담당한다며 비언어적 반응을 3F, 즉 정지(Freeze), 도피(Flight), 투쟁(Fight)으로 분류합니다.

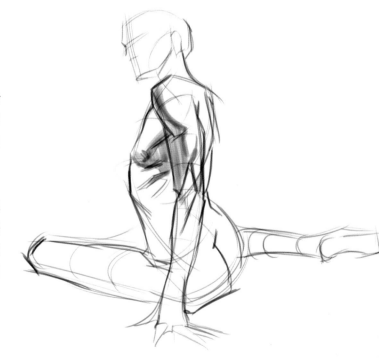

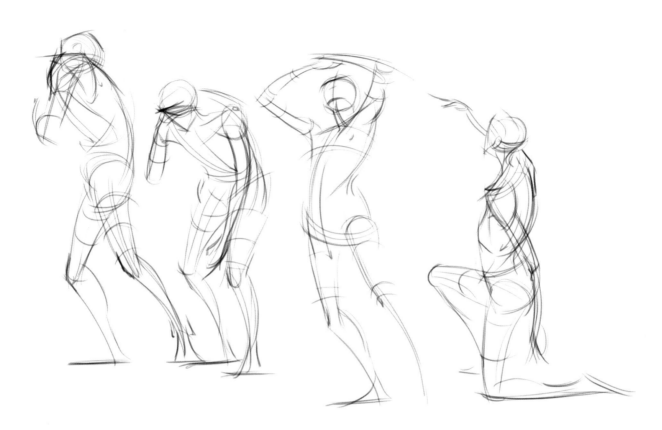

이 책의 저자들은 비언어적 반응으로부터 편안함과 불편함을 알리는 신호를 읽어내고, 사람들이 보디랭귀지를 통해 진정으로 말하려는 것이 무엇인지 해석합니다. 보디랭귀지가 어떻게 3F를 전달할 수 있는지 알아보겠습니다.

정지 : 위협을 감지하면 정지 또는 갑자기 머뭇거리거나 고정된 자세를 취하기도 합니다. 저자들은 정지 반응은 때로 웅크리거나 머리를 가리는 등 몸을 숨겨 노출을 피하는 형태로 나타날 수도 있다고 말합니다.

도피 : 거리를 확보하기 위한 회피와 방어 행동이 여기에 포함됩니다. 이는 위협을 인식하고, 위협으로부터 거리를 확보하려고 몸을 돌리거나 기울이고, 눈을 감는 등의 행동을 합니다.

투쟁 : 언어적 또는 물리적으로 공격적인 생존 반응을 가리킵니다. 이 반응은 주먹을 휘두르거나 발길질하는 등 겉으로 확연히 드러나는 행동일 수도 있지만, 가슴(흉곽)을 부풀리거나 다른 사람의 개인적 공간으로 이동하는 행동 또는 노골적인 시선을 보내는 것 등도 포함됩니다.

제스처 드로잉을 할 때 보디랭귀지를 인식하면 몸이 정보를 전달하는 패턴을 알아내는 데 도움이 됩니다. 이를 연습하는 방법으로는 3F의 변형을 알아보기 또는 편안함(행복이나 만족 등)과 불편함(불안이나 긴장 등)에 해당하는 행동을 찾아보기 등이 있습니다.

일반적인 감정과 이 감정들이 어떻게 자세나 행동으로 나타나는지에 익숙해지면, 조금 더 작고 구체적인 비언어적 표현으로 넘어갈 수 있습니다.

QR 코드를 스캔해보세요!
강의 : 인체 드로잉

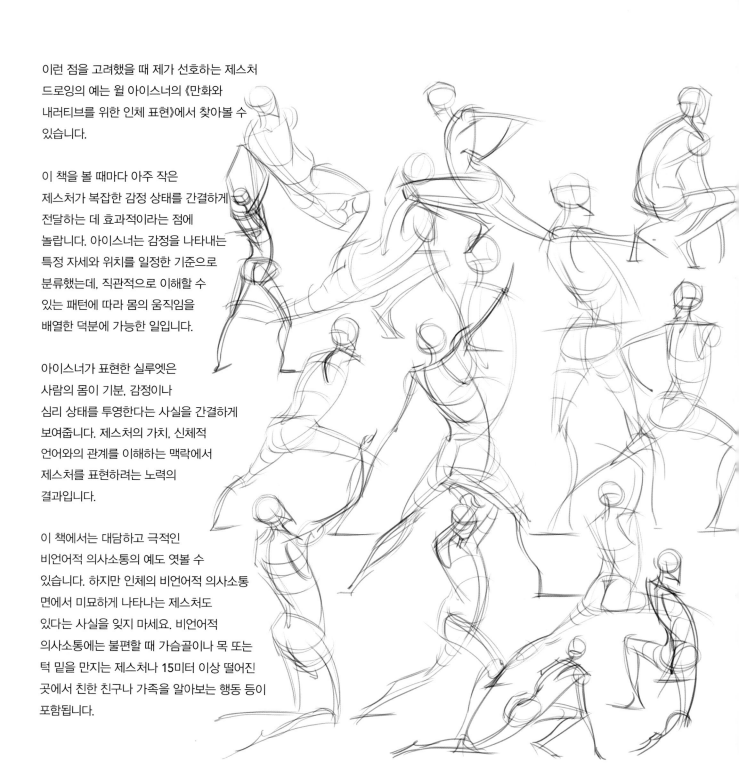

이런 점을 고려했을 때 제가 선호하는 제스처
드로잉의 예는 윌 아이스너의 《만화와
내러티브를 위한 인체 표현》에서 찾아볼 수
있습니다.

이 책을 볼 때마다 아주 작은
제스처가 복잡한 감정 상태를 간결하게
전달하는 데 효과적이라는 점에
놀랍니다. 아이스너는 감정을 나타내는
특정 자세와 위치를 일정한 기준으로
분류했는데, 직관적으로 이해할 수
있는 패턴에 따라 몸의 움직임을
배열한 덕분에 가능한 일입니다.

아이스너가 표현한 실루엣은
사람의 몸이 기분, 감정이나
심리 상태를 투영한다는 사실을 간결하게
보여줍니다. 제스처의 가치, 신체적
언어와의 관계를 이해하는 맥락에서
제스처를 표현하려는 노력의
결과입니다.

이 책에서는 대담하고 극적인
비언어적 의사소통의 예도 엿볼 수
있습니다. 하지만 인체의 비언어적 의사소통
면에서 미묘하게 나타나는 제스처도
있다는 사실을 잊지 마세요. 비언어적
의사소통에는 불편할 때 가슴골이나 목 또는
턱 밑을 만지는 제스처나 15미터 이상 떨어진
곳에서 친한 친구나 가족을 알아보는 행동 등이
포함됩니다.

모든 디테일을 배제하는 대신 위치, 균형, 무게나 자세 등을 관찰해보세요. 무엇보다 대상을 '관찰'하는 것에서 벗어나 제스처를 해석하는 데 중점을 두어야 합니다. 아티스트는 특정 유형이나 언어적으로 확실한 정의가 없는 이미지를 주로 다룹니다.

비언어적 의사소통을 이해하는 것이 중요한데, 이는 여러분의 그림을 감상하는 사람들이 여러분이 전달하려는 의도를 이해할 수 있는 길을 열어주기 때문입니다. 물론 아티스트의 의도와 관계없이 감상자가 그림을 이해하는 방식은 다를 수 있습니다.

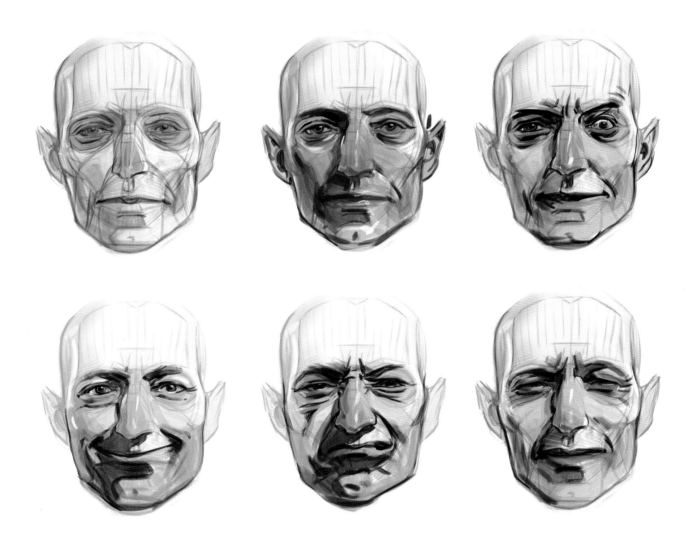

TIP: 비슷한 고민을 해본 사람이라면 그림을 그리기 시작할 때로 돌아가 비율이나 포즈를 수정하거나 인물을 조금 더 강렬하게 표현하고 싶다는 생각을 해보았을 겁니다. 이럴 때 일단 포즈에 대해 떠오르는 것을 적어보는 게 도움이 됩니다. '슬픔', '흥미로움', '우울함' 같은 단어가 될 수도 있고, 또 다른 표현일 수도 있습니다. 그런 다음 그림에서 인물의 어떤 특성, 즉 전달하려는 의도를 표현해보세요. 메모하는 연습은 표현을 위해 필요한 것을 나열해보는 하나의 과정이라고 할 수 있습니다.

무게와 균형

이제 '무게와 균형'으로 넘어갑니다. 제스처 드로잉에서 스토리가 그림의 큰 틀이라면 무게와 균형은 인체의 골격이나 구조 등 구체적인 '실제' 디자인과 관계있습니다.

인체의 무게와 균형을 고려하면 주관적인 해석에서 벗어나 역학 구조를 배울 수 있습니다.

또 무게와 균형의 특성을 알면 드로잉에 사실적인 느낌을 더할 수 있습니다. 특정 요소들과 정보들을 어떻게 드로잉 연습에 적용할 수 있는지 알아보겠습니다.

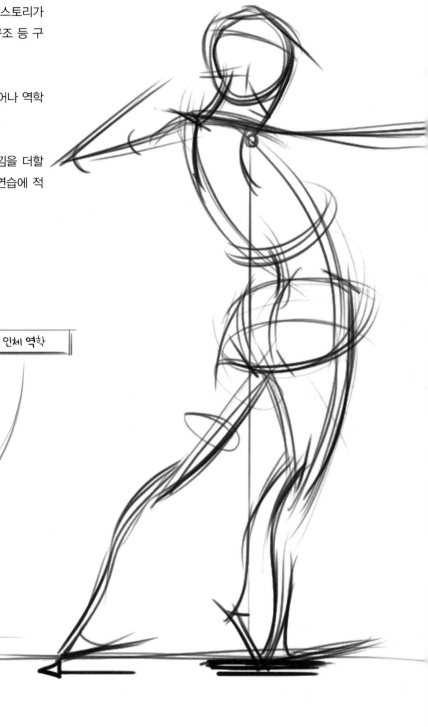

비트루비우스 인체 비례도

인체 비례도 가이드

물질계

천상계

인체 역학

주제

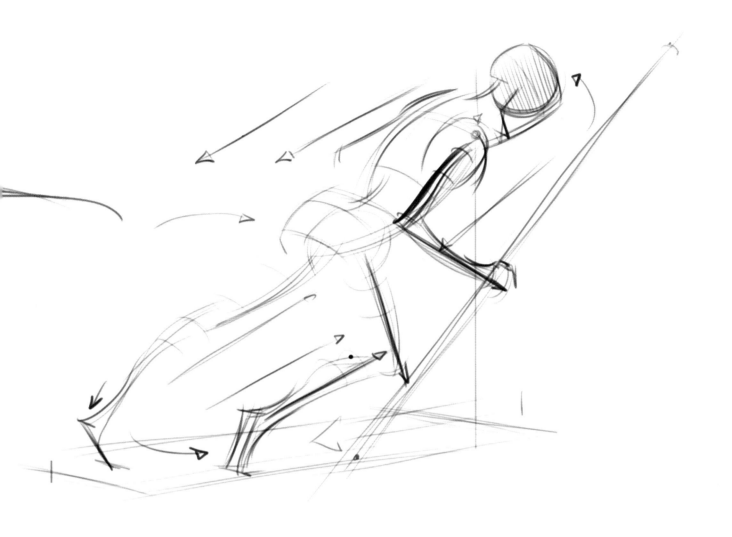

먼저 많은 아티스트가 흔히 하는 실수를 보겠습니다. 이런 스타일의 드로잉을 저는 '미스터 행키(Mr. Hanky)'라고 부르는데, 성인 애니메이션 〈사우스 파크(South Park)〉의 기괴한 캐릭터들을 닮아서입니다. 어떤 사람들은 미쉐린 캐릭터 비벤덤이나 뽀빠이라고 부르기도 합니다.

언급한 특징들은 모두 대칭에 지나치게 의존한 결과 어색합니다. 어떤 대상의 외형을 관찰하는 데 집중하고, 최선의 노력을 기울인 결과물이라고 추측할 수 있습니다. 외형에 지나치게 초점을 맞추면 그림 전체 또는 내부 형태에 소홀하기 십상입니다. 윤곽선을 그리는 게 잘못은 아니지만 '미스터 행키'를 그리고 있다면 지

금 추구하는 것과는 완전히 반대 방향으로 가고 있는 겁니다. 다름 아니라 그림에서 사실적인 느낌을 없애고 인체 구조를 망가뜨리고 있기 때문입니다.

문제는 대칭인데 경직되거나 정적인 느낌을 줍니다. 의도적으로 대칭을 쓴다면 문제없지만 인체의 리드미컬한 특성과 잘 맞아떨어지는 효율적인 디자인은 아닙니다. 대칭은 선들의 거울(반사)처럼 평행을 이루는 성질이며, 이는 착시 효과를 일으키기 쉽고 자연스럽게 움직이는 느낌을 해치기도 합니다. 그래서 무게와 균형이라는 특징을 보여주는 신체 부위 몇 군데를 살펴보겠습니다. 목표는 인체에 더 잘 맞는 방법을 찾는 데 있습니다.

무엇을 그리는가?

이 주제는 인체를 8개 부분으로 단순화하는 데서부터 시작합니다. '무엇'은 그리는 대상을 의미하며, 이 책에서는 인체를 8개 부분으로 나눠 살펴봅니다.

이렇게 말하면 이상하게 들릴 수 있겠지만 동물도 같은 방식으로 그립니다. 물론 동물 그리기는 8개 부분을 인체와 다르게 구성하고 생각하는 작업을 거쳐야 합니다.

인체는 크게 머리, 가슴, 골반, 양팔, 양다리, 척추라는 8개 부분으로 구분할 수 있습니다. 제스처 드로잉의 목표는 이 8개 부분을 목적을 갖고 요약해 보여주는 거라고 생각하면 됩니다.

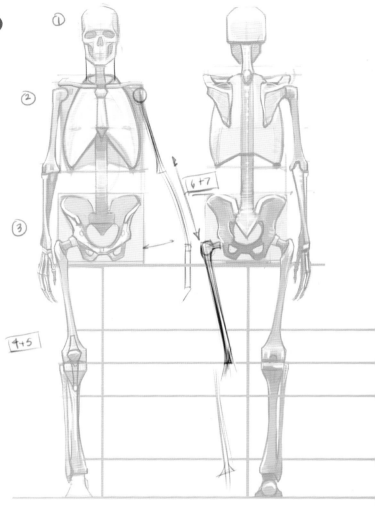

인체의 8개 부분

척추 인체의 모든 부분을 하나로 묶어주는 척추는 목뼈(경추), 등뼈(흉추), 허리뼈(요추) 세 부분으로 이뤄져 있습니다.

머리 머리뼈(두개골)와 턱뼈가 결합해 머리 형태를 이루는데, 목뼈에 대각선으로 연결된 머리는 약간 튀어나와 있고 가슴 위쪽에 위치합니다.

가슴 가슴은 갈비뼈 12개, 즉 참갈비뼈(진늑골) 5개, 거짓갈비뼈 5개, 뜬갈비뼈(부늑골) 2개로 이뤄져 있습니다. 목뼈와 대각선을 이루는 방향으로 계란형 가슴을 배치한 다음 머리를 배치합니다.

골반 몸통을 이루는 덩어리인 골반은 허리뼈 부분과 예각이며 위쪽의 흉부, 가슴 부분과 마주 보는 대각선을 이룹니다.

양다리 넙다리뼈(대퇴골), 정강이뼈(정강뼈), 종아리뼈(비골)는 위쪽의 몸통을 지탱하고 균형을 잡는 역할을 합니다. 앞에서 볼 때 역동적인 느낌을 주려면 번개 모양으로 그립니다. 옆에서 보았을 때 다리는 길게 늘어진 'S'자 모양입니다.

양팔 위팔뼈(상완골), 노뼈(요골), 자뼈(척골)는 항상 가슴에서 대각선 방향으로 돌출되어 있습니다. 이 각도는 여성이라면 더 두드러져 보입니다.

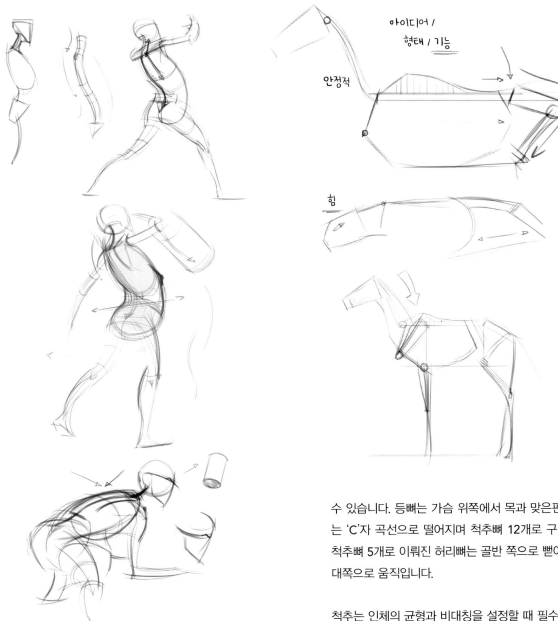

수 있습니다. 등뼈는 가슴 위쪽에서 목과 맞은편 대각선 방향 또는 'C'자 곡선으로 떨어지며 척추뼈 12개로 구성되어 있습니다. 척추뼈 5개로 이뤄진 허리뼈는 골반 쪽으로 뻗어 있고 등뼈와 반대쪽으로 움직입니다.

척추는 인체의 균형과 비대칭을 설정할 때 필수적인 요소입니다. 미스터 행키식 드로잉의 안정적이고 차곡차곡 쌓여 있는 듯한 대칭과 달리 척추는 흔들거리는 탑 모양이라는 점에 주목하세요. 이 점을 제스처 드로잉 할 때 잊지 마세요.

어떤 인물의 형태를 관찰할 때, 이런 요소들이 한눈에 들어오지 않을 수 있습니다. 그러나 한 번 이렇게 보는 데 익숙해지면 모든 대상에서 각 요소를 찾을 수 있으며 몸통을 더욱 역동적인 느낌으로 그릴 수 있게 됩니다.

척추부터 살펴보겠습니다. 척추는 신체의 복잡성을 이해하는 데 가장 중요한 부분입니다.

척추는 크게 목뼈, 등뼈, 허리뼈로 이뤄져 있습니다. 목뼈는 머리 뒤쪽에서 가슴으로 이어지며, 척추뼈 7개로 이뤄졌습니다. 왼쪽 1번째와 2번째 그림을 보면, 목이 향하는 각도가 대각선임을 알

한 단계 더 나아가 척추가 핵심 부위 세 곳(머리·가슴·골반)과 어떻게 비대칭을 이루는지 보세요. 이를 통해 핵심 부위들의 균형을 이루는 방식이 대칭이거나 차곡차곡 쌓여 있는 모습이 아니라는 사실을 알 수 있습니다.

옆모습을 보면, 머리가 가슴보다 튀어나와 있습니다. 머리는 목뼈에 의해 앞으로 밀려나고, 등뼈는 가슴을 위에 있는 목과 머리의 반대 방향으로 기울어지게 합니다. 또 허리뼈는 골반의 각도를 가슴 반대쪽으로 기울어지게 합니다. 그 결과 핵심 부위 세 곳이 서로 반대 방향으로 수직 자세가 됩니다. 이렇듯 드로잉은 '무게와 균형'의 특성을 반영해 그립니다.

비대칭은 척추와 핵심 부위 외에서도 찾아볼 수 있습니다. 다리(넙다리뼈, 정강이뼈, 종아리뼈)를 한번 살펴보겠습니다. 옆에서 보면, 넙다리뼈는 마치 커다란 활처럼 휘어져 있습니다. 이 곡선은 다리 아래쪽에서는 반대 방향인데 전체적으로 'S'자를 이루기 때문에 무게와 충격을 흡수할 수 있습니다.

다리가 수직이거나 대칭이라면 얼마나 비효율적일지 잠깐 상상해보겠습니다. 어이없을 수도 있겠지만, 이런 모양이야말로 미스터 행키 효과의 희생양이 된 제스처 드로잉에서 가장 많이 볼 수 있습니다. 만약 다리가 수직이거나 대칭이라면 점프나 다른 제스처에 미칠 영향이 얼마나 고통스러울지 상상해보세요. 뼈가 부러지거나 넘어지는 일은 당연합니다.

이번에는 다리를 앞면과 뒷면에서 살펴보겠습니다. 번개 모양이라고 할 수 있는데, 넙다리뼈는 몸 안쪽으로 기울어진 대각선 각도(여성은 이 각도의 기울기가 더 크다)이고, 무릎은 약간 반대쪽으로 튀어나왔으며, 다리 아래쪽은 다시 뒤쪽으로 들어가 있습니다.

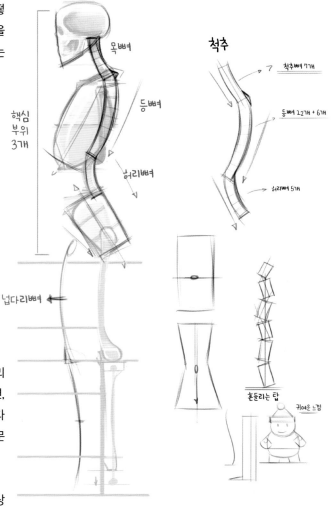

인체 균형은 질감의 분포, 특히 딱딱한 형태와 부드러운 형태에서도 찾아볼 수 있습니다. 딱딱한 뼈로 구성된 부위가 어떻게 목, 허리, 엉덩이 등과 같은 부드러운 부위가 되는지도 살펴보겠습니다.

무엇보다 몸을 이루는 기본 골격의 무게와 균형, 비대칭 등에 관심을 기울이길 바랍니다. 저는 제스처 드로잉에서 추상적으로 나타낼 중요한 요소들이 무엇인지 결정할 때, 인체 골격의 특징들을 유심히 관찰합니다. 또 이런 특징이야말로 인체를 그릴 때 '현실적인' 느낌을 더해줄 중요한 요소이기도 합니다. 물론 논란의 여지가 있을 수 있지만 대상의 윤곽만 옮겨 그리는 것보다 원칙에 주목하는 게 훨씬 중요하다고 생각합니다.

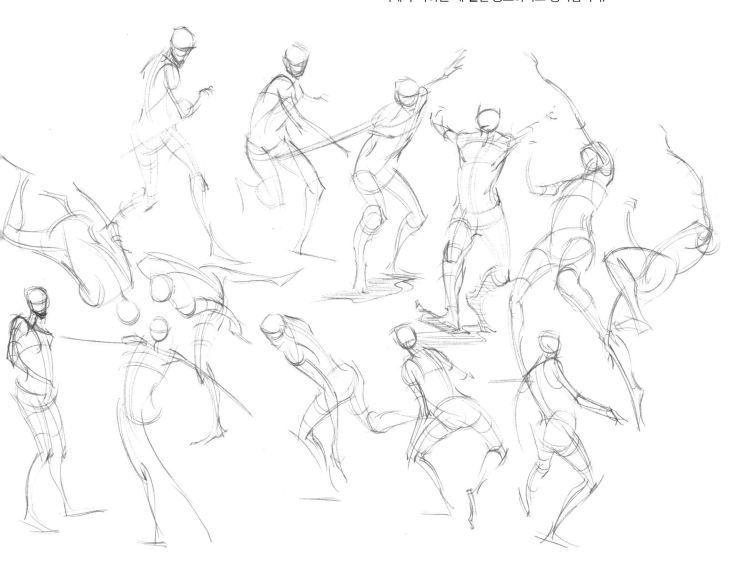

TIP: 위와 같이 비슷한 습작이나 스케치를 해보면 척추의 각도와 방향을 가늠해볼 수 있습니다.

어떻게
표현할 것인가?

지금까지 다룬 내용을 다시 살펴보겠습니다. 목표는 제스처 드로잉의 필수 특성들을 전체 그림에 반영하는 데 있습니다. 맨 먼저 왜 그림을 그리는지, 어떻게 스토리를 만들지로 시작했습니다. 여기서 그림을 통해 말하고자 하는 내용을 결정합니다. 그다음 무게와 균형의 원리, 인체의 구조를 알아보았습니다. 이 과정에서 인체를 8개 부분으로 나눠서 관찰했습니다.

이제 세 번째 필수 요소인 '움직임'으로 넘어가는데, 그림을 '어떻게 표현할지' 또는 '어떻게 그릴지'와 관계있습니다. 여기서 '어떻게'는 언급한 전체 내용을 전달하기 위해 추상적·형태적 요소들을 가장 명확하게 사용하는 방법이라고 정의할 수 있습니다.

움직임

제스처 드로잉을 그리면서 대부분 사실적인 움직임이 느껴지기를 기대합니다. 문제는 정적인 이미지에서 이를 어떻게 표현하는가입니다. 인물이 역동적으로 움직일 수 있는 것처럼 보이게 그리려면 움직임의 시각적 특성을 강조해야 합니다.

제스처 드로잉에서 움직임을 보여주지 않는 가장 확실한 방법은 미스터 행키 스타일의 대칭 디자인입니다. 이 정적인 대칭에는 움직임이 전혀 없습니다.

그러니 인체를 8개 부분으로 나누고 그 부분들이 하나로 연결되는 방식, 자연스러운 무게 이동과 인체의 균형, 움직임에 대한 예측 등 모든 것을 전달하는 윤곽선은 무엇인지 생각해보세요.

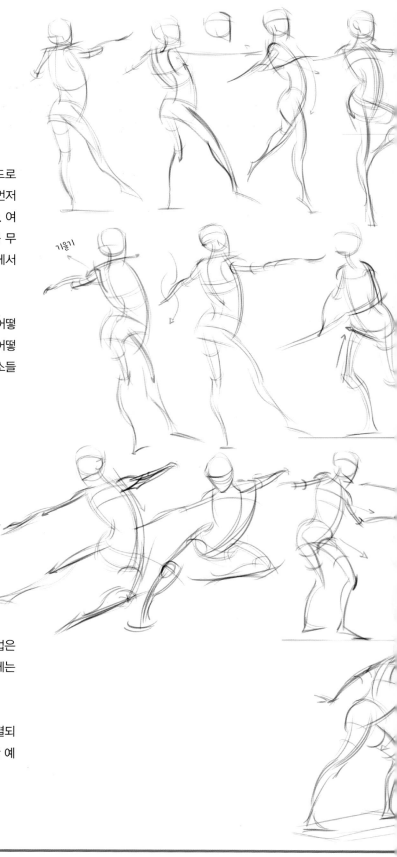

기울기

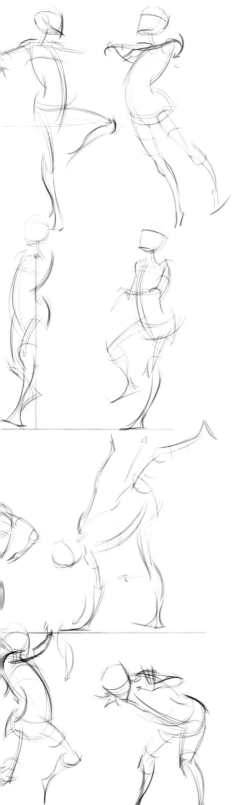

'어떻게 표현할지'에는 이 모든 특성을 포함해야 합니다. 그래서 대상을 추상화할 때 쓰는 저만의 비법을 공유합니다. 어떻게 보면 이 방법은 장황할 수 있지만 제스처를 정의하는 방식, 즉 가장 중요한 특성을 요약해 인물을 추상화하는 방식과 일치합니다.

여러분에게 정의와 과정을 전달하는 데 중점을 두는 이유는 저만의 공식 또는 사고 과정을 온전히 공개하고 싶어서입니다. 이렇게 하면 여러분은 단순히 제 테크닉을 모방하는 것이 아니라 여러분만의 제스처 드로잉을 할 수 있게 됩니다.

움직임을 보여주고, 자연스러운 흐름을 유지하며, 지금까지 말한 모든 주제에 접근하는 가장 효율적인 방법은 '비대칭'입니다. 여러분만의 제스처 드로잉을 하기 전에 같은 테크닉을 사용한 아티스트들의 예를 살펴보겠습니다.

움직이는 느낌이 강한 그림을 그리는 데 비대칭을 활용하는 일은 비단 저나 다른 제스처 드로잉 아티스트들에게만 국한된 건 아닙니다. 제가 좋아하는 미켈란젤로의 스케치 중 하나인 【그림 2】에서는 우아하면서도 단순한 인물을 엿볼 수 있습니다. 이 스케치는 시스티나 대성당 천장화를 그릴 때 겪은 어려움을 노래한 소네트와 함께 그린 것입니다.

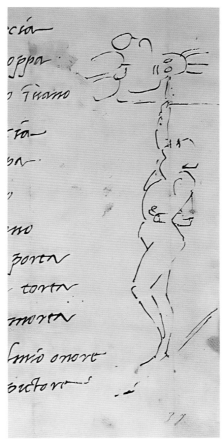

【그림 2】

이 스케치에서 곡선을 이용한 비대칭인 부분을 보세요. 이 그림은 스토리(천장화를 그리는 작업은 힘들고 불편하다), 무게와 균형(신체 각 부위의 묘사가 흔들리는 '탑'과 어떻게 비슷한지 주목하자), 비대칭으로 곡선을 배치해 움직임 등이 살아 있습니다.

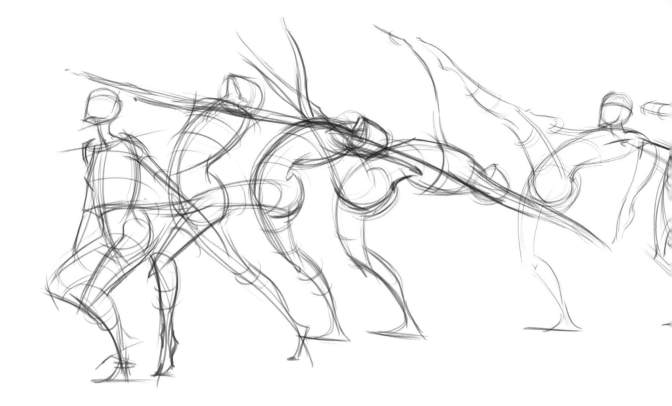

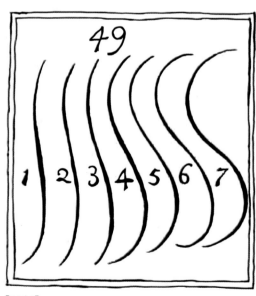

【그림 3】

앤드류 루미스의 《쉽게 배우는 인체 드로잉》은 귀중한 자료입니다. 이 책에서 루미스는 굴곡을 '흐름'과 '통일감과 우아함을 갖춘 일관된 선'이라고 설명했습니다. 루미스의 인체 굴곡에 대한 설명과 철학(통일된 계획과 목적)은 윌리엄 호가스가 발전시킨 것으로 알려져 있습니다. 《아름다움의 분석(The Analysis of Beauty)》을 쓴 윌리엄 호가스는 상상력을 자극하고 눈을 즐겁게 하며, 구불구불한 선과 형태로 구성된 인체의 개념을 【그림 3】과 같은 뱀 모양의 선으로 설명했습니다.

디즈니스튜디오의 역사와 발전을 다룬 《환상 속의 삶(The Illusion of Life)》에서 흥미로운 섹션은 '어필(Appeal)'입니다. 이 섹션에서 디즈니의 초기 미학이 어떻게 대칭에서 비대칭으로 발전했는지 엿볼 수 있습니다. 이 책에서는 대칭이 움직임과 안정성을 보여주기에 효과적이지 않은 반면, 비대칭은 자연스러움을 묘사하는 데 적합하다고 설명하고 있습니다. 디즈니의 미학에 이를 비유하면 딱딱하게 느껴지는 단편 영화 〈증기선 윌리〉 속 흑백 미키마우스와 마치 사람처럼 움직이는 〈백설 공주〉 속 공주의 차이라고 할 수 있습니다.

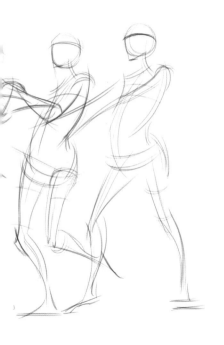

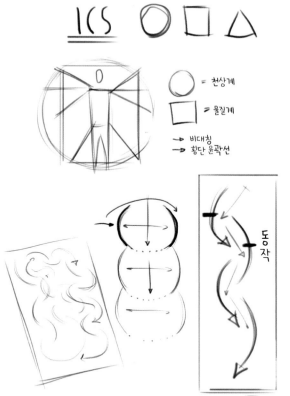

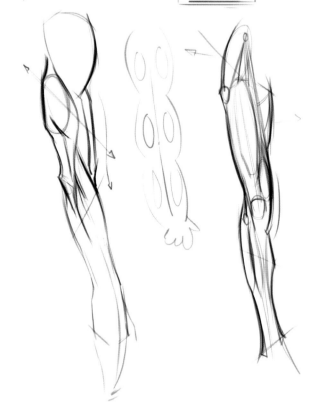

예시들이 흩어져 있지만, 목적은 '곡선, 비대칭, 움직임'에 주안점을 둔 아티스트들의 습작을 선택하는 데 있었습니다. 각각의 예시에서 추상성, 선, 느낌을 전달하는 방법을 우선한다는 것을 알수 있습니다. 그렇다고 미켈란젤로, 호가스, 루미스와 디즈니 사이에 역사적 연관성이 있다고 주장하거나 제스처 드로잉에 특정계보나 관행이 있다고 말하려는 건 아닙니다. 흥미로운 특성들을 선택하고 공유했을 때 효과가 있는 추상적인 요소를 찾으려고 했을 뿐입니다. 이는 다른 사람들의 아이디어를 엿보는 방법이 될수 있으며, 이들이 어떻게 사람들이 그림을 통해 움직임을 경험할 수 있도록 해결했는지를 살펴보는 수단이기도 합니다.

비대칭의 중요성을 보여주는 마지막 예시는 팔이나 다리의 윤곽에 주의를 기울여보면 알 수 있습니다. 팔다리의 형태에서 근육군의 움직임을 관찰할 수 있으며, 이 근육들이 조합하는 방식이 설명하려는 비대칭과 비슷하다는 사실을 알 수 있습니다. 제가 인체 해부학을 가르칠 때 제스처 분석을 사용하는 가장 큰 이유이기도 합니다. 이 방법을 사용하면 학생들이 드로잉을 시작할때부터 인체 외형에 민감하게 반응하게 됩니다.

이제 선을 구성하는 방식을 조금 자세히 살펴보겠습니다. 먼저
대칭인 인물은 폐쇄된 느낌을 줄 수 있습니다. 대칭을 사용하면
완결된 형태나 모양이 연상되기 때문입니다. 미스터 행키를 떠올
려보면 쉽게 이해할 수 있습니다. 이렇게 형태를 닫아서 선을 그
리면 움직임에 역효과를 줄 수 있습니다. 선을 이런 식으로 사용
하면 스타카토처럼 짧게 끊어지는 듯한 움직임을 만들어 결국
그림의 흐름이 끊어지고 맙니다.

여러분의 의도나 스타일에 관련된 문제이니 섣부른 판단을
하진 않겠습니다. 좋은 의미로든 나쁜 의미로든 이런
선 구성은 감상자에게 뚝뚝 끊어지는 느낌을
줍니다.

그래서 저는 일관성을 유지하면서 그림을 그립니다.
그러려면 이 단계에서는 사람이 아니라 도형의 움직임을
그린다고 생각해야 합니다. 이상하게 들릴 수도
있겠지만 이 방법을 사용하면 사람을 그려야 한다는 생각은
줄어들고 보다 객관적으로 테크닉에 집중할 수 있습니다.

이 방식을 시작하기 전에 이렇게 해보세요. 몸을 8개 부분으로
나누고 곡선으로 표현합니다. 몸의 각 부분을 곡선으로
단순화하고, 그 곡선을 비대칭으로 배치해 움직임을 만듭니다.
그런 다음 곡선과 곡선 사이의 좁은 여백을 관절이라고
생각합니다. 모든 신체 부위가 우아하게 흐름을
유지해야, 한 신체 부위가 다른 신체 부위와 유기적으로
연결되면서 자연스러운 움직임이 생깁니다.

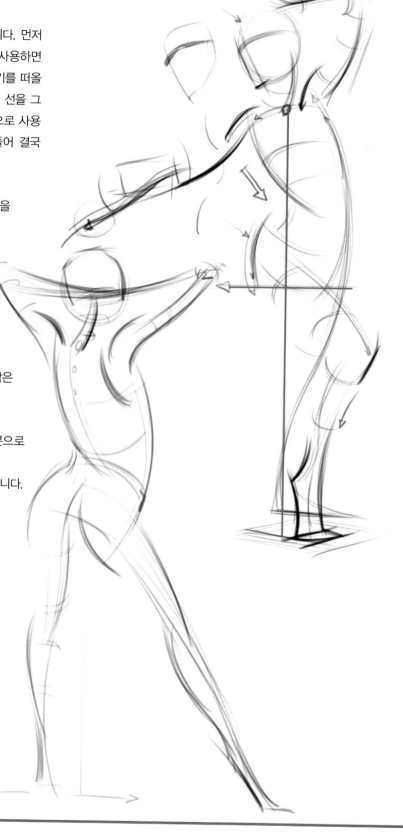

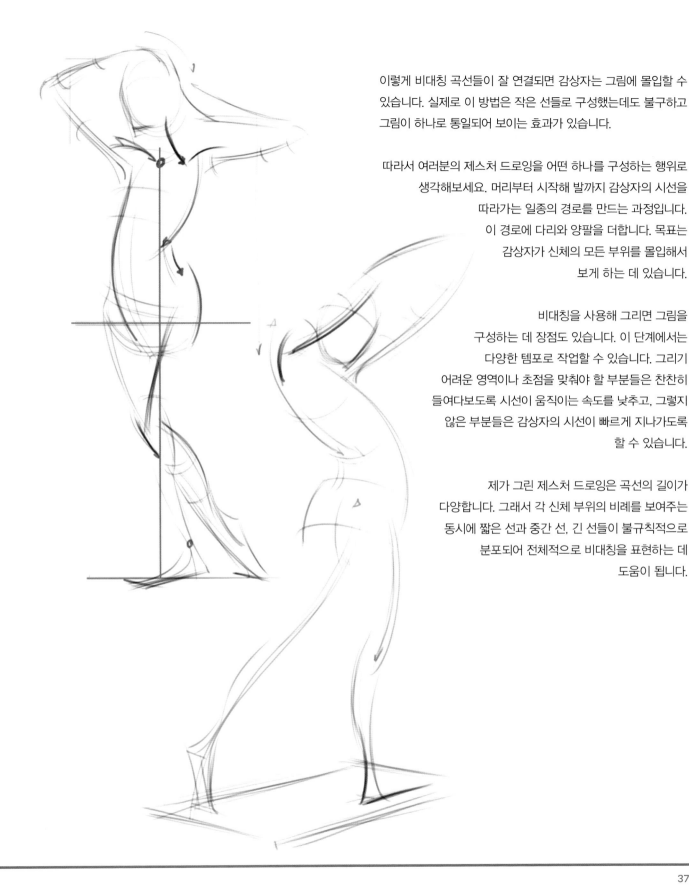

이렇게 비대칭 곡선들이 잘 연결되면 감상자는 그림에 몰입할 수 있습니다. 실제로 이 방법은 작은 선들로 구성했는데도 불구하고 그림이 하나로 통일되어 보이는 효과가 있습니다.

따라서 여러분의 제스처 드로잉을 어떤 하나를 구성하는 행위로 생각해보세요. 머리부터 시작해 발까지 감상자의 시선을 따라가는 일종의 경로를 만드는 과정입니다. 이 경로에 다리와 양팔을 더합니다. 목표는 감상자가 신체의 모든 부위를 몰입해서 보게 하는 데 있습니다.

비대칭을 사용해 그리면 그림을 구성하는 데 장점도 있습니다. 이 단계에서는 다양한 템포로 작업할 수 있습니다. 그리기 어려운 영역이나 초점을 맞춰야 할 부분들은 찬찬히 들여다보도록 시선이 움직이는 속도를 낮추고, 그렇지 않은 부분들은 감상자의 시선이 빠르게 지나가도록 할 수 있습니다.

제가 그린 제스처 드로잉은 곡선의 길이가 다양합니다. 그래서 각 신체 부위의 비례를 보여주는 동시에 짧은 선과 중간 선, 긴 선들이 불규칙적으로 분포되어 전체적으로 비대칭을 표현하는 데 도움이 됩니다.

비율

제스처 드로잉에서 다룰 마지막 항목은 '비율'입니다. 비율은 제스처 드로잉에서 중요한 요소인데 저는 이 단계에서 오히려 비율의 중요성을 약간 무시하는 편입니다. 비율을 너무 중요시하면 과장되고 표현력이 풍부한 그림을 그리는 데 방해가 되어서입니다. 인물의 비율을 '정확하게' 맞추는 데 집중하면 스토리나 아이디어 단계에서 생각이 경직될 수 있으니 주의하세요.

그림을 그릴 때, 아이디어와 비율을 연결할 수 있는지부터 확인하세요. 미술사적으로 예술가들은 이런 목적으로 비율을 수정해왔습니다. 미켈란젤로는 인물을 거의 13등신까지 늘려서 그렸고, 로댕은 조각상에 영웅주의적인 느낌을 더하려고 손발의 크기를 강조했습니다.

저는 어렸을 때 1990년대 만화의 팬이었습니다. 이 만화들 속 인물의 비율은 정확하지 않지만, 왜곡된 모습은 캐릭터들을 '정확한' 비율로 그렸다면 갖지 못했을 역동적인 매력을 줍니다. 또 앤드류 루미스는 드로잉 교본에서 다양한 비율표를 제안하는데, 저자의 선호 여부에 따라 비율을 구분했습니다. 심지어 여성은 하이힐을 신어야만 이상적인 비율이라고 했습니다.

요점은 교본에서 다루는 비율에 얽매여 여러분의 아이디어를 제한하지 말라는 겁니다. 분명 비율은 중요하지만, 드로잉을 할 때 언제든 전 단계로 돌아가 비율을 수정하거나 다음 단계에서 비율을 고려해도 됩니다. 참고로 저는 드로잉 초기 단계에서는 비율보다 아이디어와 움직임을 우선하는 편입니다.

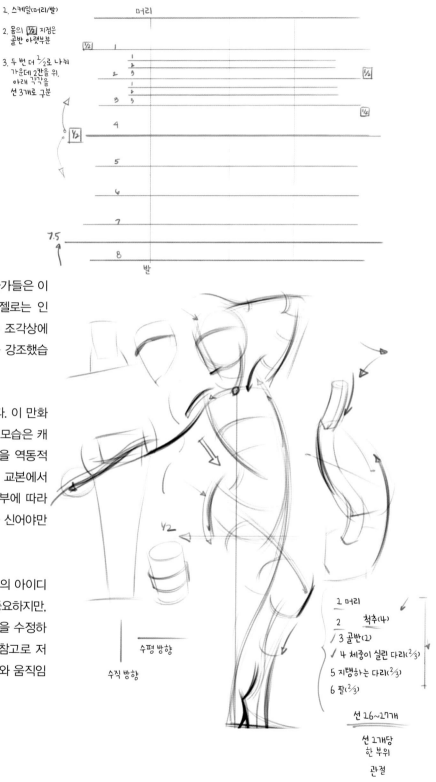

그리는 순서
———————

1. 머리
2. 척추(↓)
(2-3) 3. 체중이 실린 다리
(2-3) 4. 지탱하는 다리
(6) 5. 팔

1분 / 5분

【그림 4】

2분할 비율

맨 먼저 비율은 크기를 정하는 것부터 시작하세요. 머리 위에 선 1개, 발이 위치할 곳에 선 1개를 그립니다. 이 공간을 반으로 나누는 선을 1개 그립니다. 이 선은 인물의 중간을 나타내며 골반 아래쪽에 위치합니다.

위와 아래 절반을 각각 다시 반으로 나누고, 두 번 더 나눠 선을 총 3개씩 그립니다. 이렇게 하면 8등신 표(→P.38)와 같이 됩니다.

이상적인 비율로 그린 8등신이지만 이를 보다 정확한 비율로 하려면 발 부분의 맨 아래쪽 선을 ½칸 위로 올립니다. 그러면 다리가 조금 짧아져 7.5등신이 됩니다.

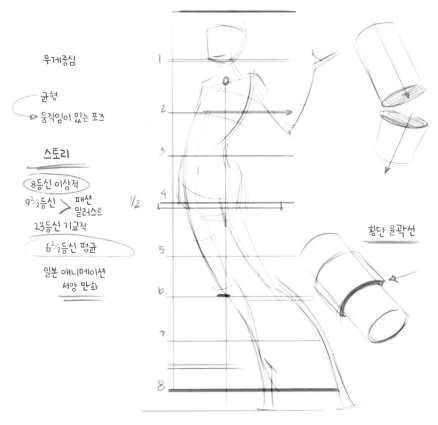

무게중심

균형

움직임이 있는 포즈

스토리
———

8등신 이상적
9½등신 → 패션 일러스트
13등신 기교적
6½등신 평균
일본 애니메이션
서양 만화

횡단 윤곽선

3분할 비율

2번째와 3번째 칸을 3등분합니다. 왼쪽의 제스처 드로잉 선이 이 비율 분할선에 얼마나 잘 들어맞는지 확인해보겠습니다. 신체 부위를 단순화한 부분에 맞춰 선을 그었는데, 대략적인 선의 길이는 각 칸의 길이와 같습니다. 제스처 드로잉 특성상 뚜렷한 구조 없이 진행하므로 이를 혼란스러워하는 사람들을 위한 유용한 가이드 역할을 합니다.

TIP: 제스처 드로잉은 여러분의 아이디어를 종이에 옮기기 위한 밑그림입니다. 그림을 그리면서 수정하고, 다시 그리고, 디테일을 더합니다. 단, 제스처 드로잉을 하면서 의도하지 않은 그림으로 그려선 안 됩니다. 지금은 실물 묘사나 디테일을 작업할 때가 아닙니다. 저 역시 그 단계를 좋아하지만, 마무리할 준비가 되었을 때 최선의 결과를 만들 수 있도록 인내심을 갖고 차근차근 진행합니다.

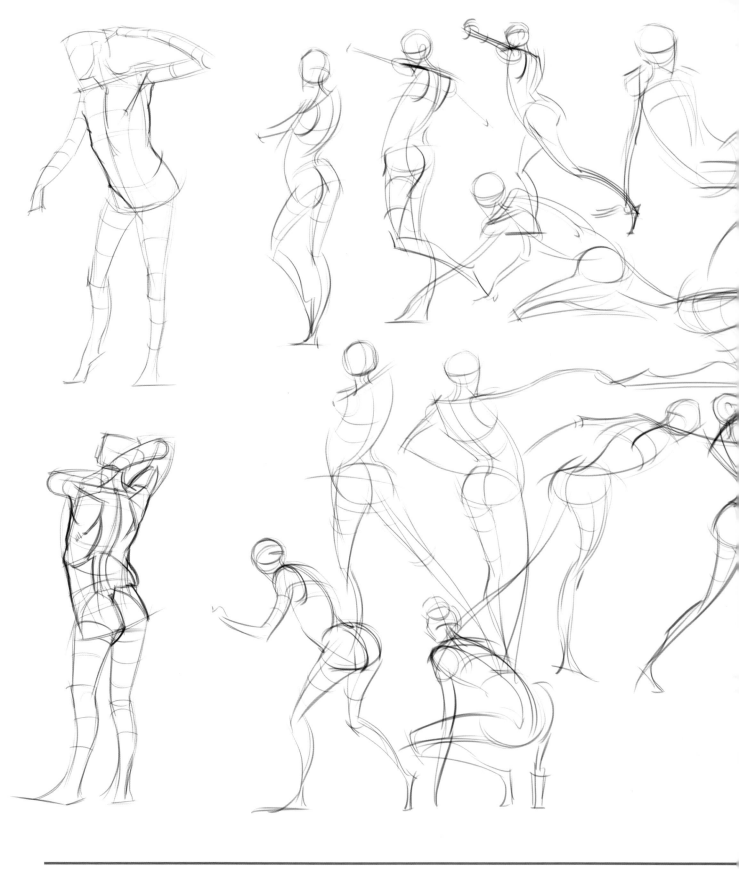

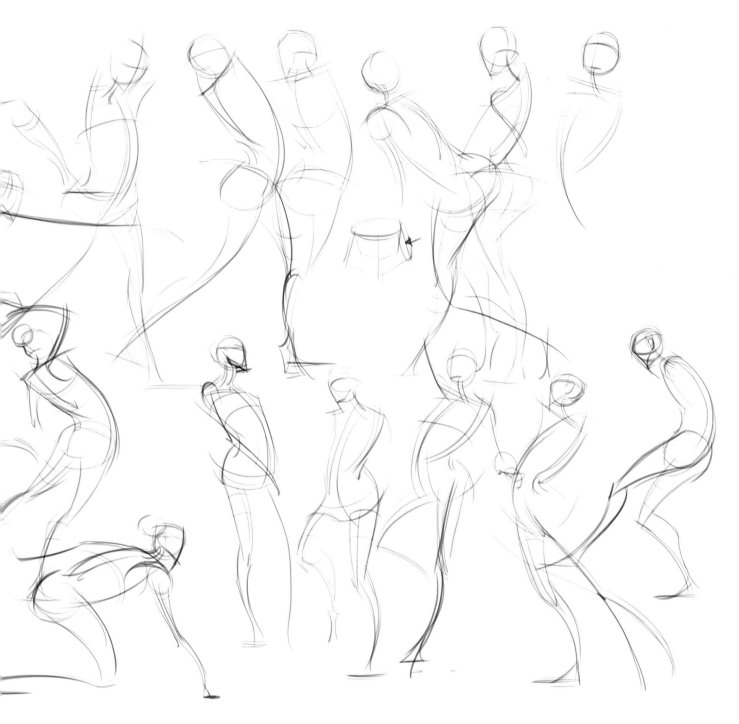

예시

제스처에 대한 설명이 끝났으니, 실제로 '어떻게' 제스처 드로잉을 그릴지 알아보겠습니다. 이번에는 직선, 'C'자 곡선, 'S'자 곡선 등만 사용해 비대칭을 만듭니다. 저는 주로 직선, 'C'자 곡선, 'S'자 곡선, 타원, 육면체, 구체와 같은 6개 요소만 사용해 드로잉을 그립니다. 모두 선으로만 그린다는 말입니다. 이 단계에서는 보이는 걸 그리는 것이 아니라 보이는 것을 분석하고 이해해야 한다는 점을 명심하세요.

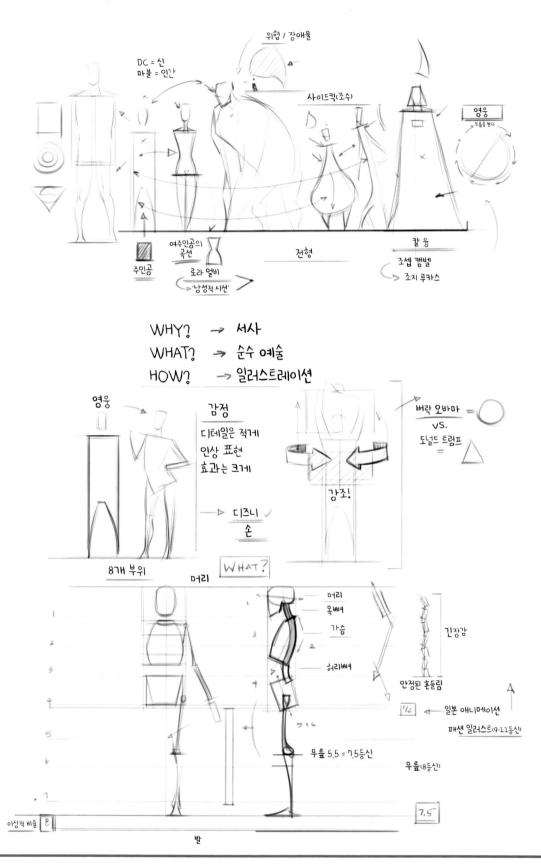

위협 / 장애물

DC = 신
마블 = 인간

사이드킥(조수)

영웅
부름을 받다

주인공

여주인공의
곡선

전형

칼 융

로라 멀비
'남성적 시선'

조셉 캠벨
조지 루카스

WHY? → 서사
WHAT? → 순수 예술
HOW? → 일러스트레이션

영웅

감정
디테일은 적게
인상 표현
효과는 크게

→ 디즈니 ✓
손

버락 오바마 = ○
vs.
도널드 트럼프 = △

강조!

8개 부위

머리

WHAT?

머리
목뼈
가슴

허리뼈

긴장감

안정된 흔들림

½ 일본 애니메이션

패션 일러스트(9-11등신)

무릎 5.5 = 7.5등신

무릎(8등신)

이상적 비율 8

7.5

발

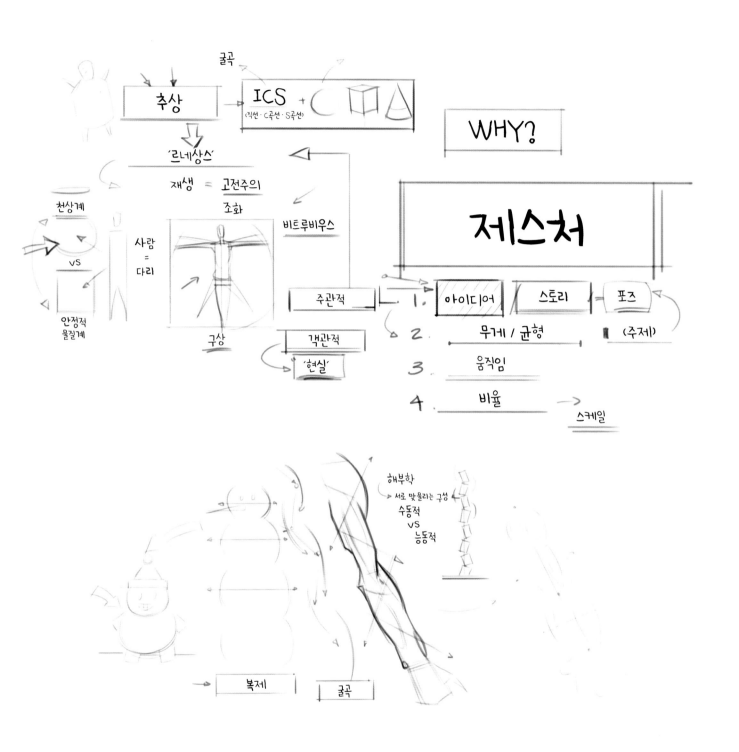

굴곡

추상 → ICS + ⌒ ▢ △
(직선·C곡선·S곡선)

'르네상스'

재생 = 고전주의
조화

비트루비우스

WHY?

제스처

천상계

vs

안정적
물질계

사람
=
다리

구상

주관적

객관적

'현실'

1. 아이디어 — 스토리 = 포즈
2. 무게 / 균형 (주제)
3. 움직임
4. 비율

스케일

해부학
서로 맞물리는 구성
수동적
vs
능동적

복제 굴곡

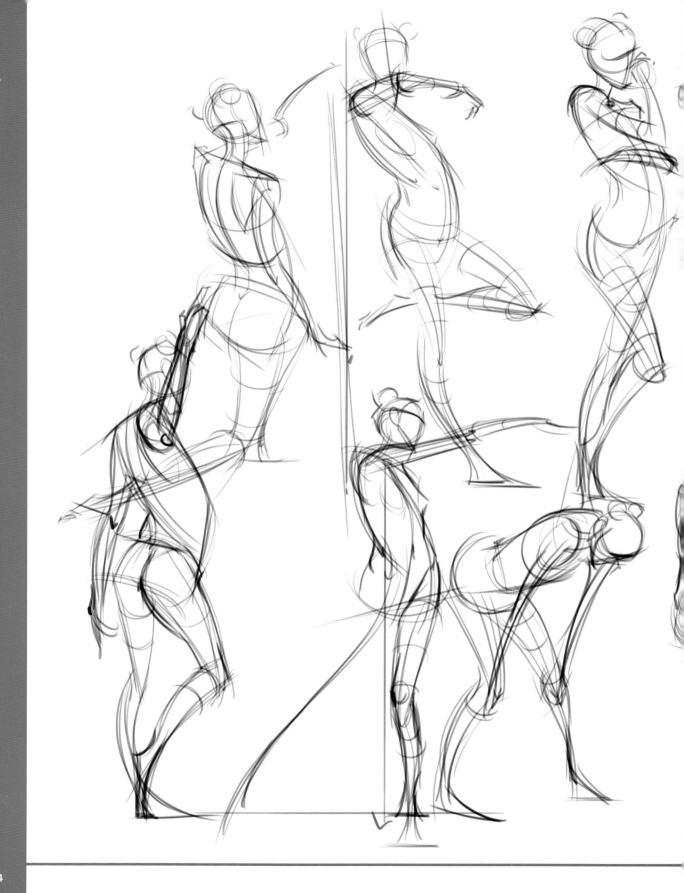

응용 편

PART 2는 다양한 위치에서 제스처를 그리는 기술적인 부분에 초점을 맞췄습니다. 일단은 선 16개에서 17개를 사용해서 그리기부터 설명합니다. 단, 이 방식을 정확히 똑같이 따라 해야 할 필요는 없습니다.

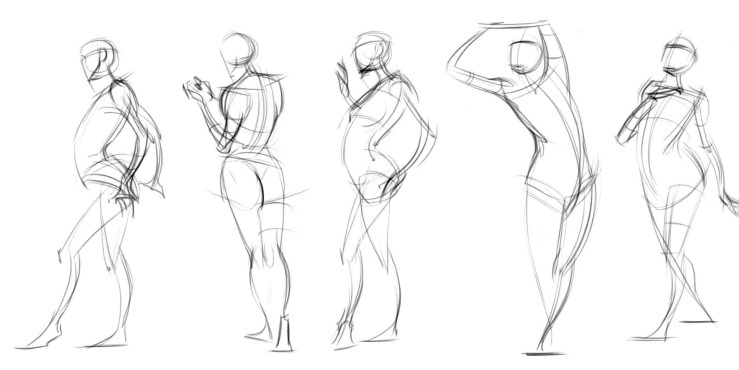

먼저 서 있는 포즈를 정면, 측면, 뒷면 등 다양한 각도에서 그리는 방법을 설명합니다. 이후 웅크리기, 기대기 등 조금 더 까다로운 포즈로 넘어가고, 마지막으로 단축법을 적용한 포즈를 살펴봅니다. 해당 그림과 이미지에서 사용한 선 16개를 찾아보고 비교해보기 바랍니다. 복잡한 자세와 관계없이 각 위치에서 선을 수정하고 이 선들을 사용한다는 점에 유의하세요.

제스처란 언제나 서문과 PART 1에서 설명한 요소들을 추상화하는 대상입니다. 만약 그린 포즈가 참고 자료를 따르지 않았다면 제스처를 관찰하기보다 분석하는 데 더 집중했을 수 있습니다. 이 단계에서 그림을 완성하는 데 집중하기보다 그리는 이유와 과정에 더 주의를 기울입니다.

정적인 이미지를 참고해 드로잉을 이해하는 게 얼마나 어려운 일인지 잘 알고 있습니다. 그래서 이 과정을 쉽게 보여줄 수 있도록 곳곳에 동영상 링크를 달아두었으니, 언제든 참고하세요.

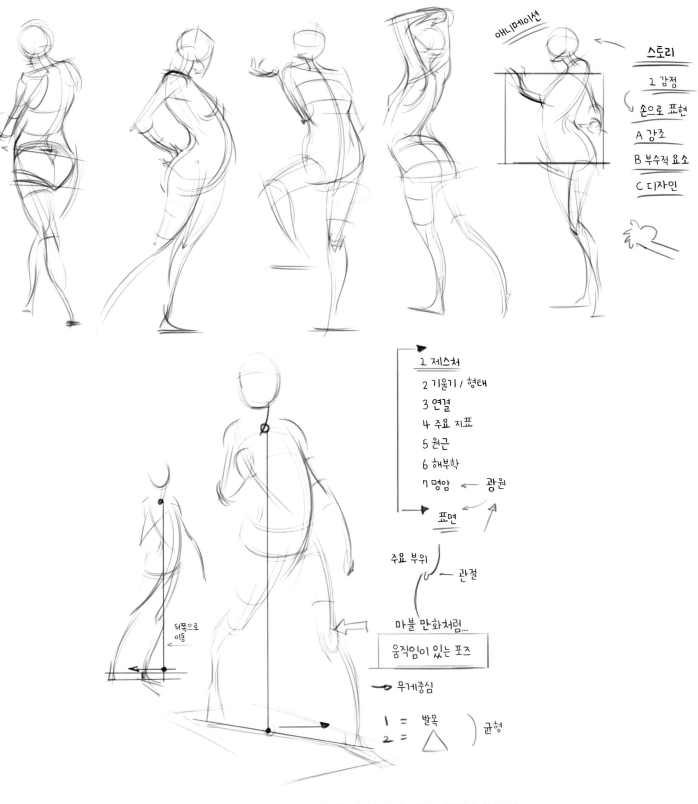

애니메이션

스토리

1 감정
　손으로 표현
A 강조
B 부수적 요소
C 디자인

1 제스처
2 기울기 / 형태
3 연결
4 주요 지표
5 원근
6 해부학
7 명암　←　광원

　　　　표면

주요 부위
　　　　← 관절

마블 만화처럼...
움직임이 있는 포즈

→ 무게중심

1 = 발목
2 = △　） 균형

뒤쪽으로
이동

TIP: 제스처를 나타내는 선은 항상 단순화한 신체 부위들을 나타내며, 이 선들 사이의 간격은 관절로 생각할 수 있습니다.

선 16개로 그리기

머리 : 원형 또는 타원형

척추 : 선 4개

골반 : 선 1개

무게가 실린 다리 : 선 2~3개

지탱하는 다리 : 선 2~3개

팔 : 선 2~3개씩

항상 머리 형태부터 그립니다. 머리는 제스처를 그릴 때 사용하는 도형으로 그립니다. 반드시 머리부터 그려야 하는 것은 아니지만 머리는 감상자의 시선이 집중되는 부위이므로 대개 머리부터 그립니다. 일반적으로 감상자가 머리부터 시작해 구성을 파악하기 때문이기도 합니다. 머리 크기를 정하면 몸 전체의 길이와 비율을 가늠할 수 있습니다. 그다음 척추를 분석합니다. 단, 곡선은 목과 척추를 분석하는 용도입니다. 목의 겉모양이나 몸의 어떤 윤곽선을 나타내는 게 아닙니다!

여유를 갖고 그리되 각도는 조금 과장합니다. 이때 목의 모양을 단순히 따라 그리기만 하지 않도록 주의를 기울입니다. 마지막으로 모든 'C'자 곡선과 'S'자 곡선을 어떻게 대각선이나 사선으로 배치했는지 확인하세요.

오른쪽 그림을 보세요. 오른쪽 맨 위 구석에 수직으로 배치한 곡선 2개와 중앙 쪽에 대각선으로 배치한 곡선의 차이는 어떤가요? 오른쪽 구석의 수직 방향 곡선은 대각선으로 배치하지 않아 평평하고 정적인 느낌입니다. 곡선이고 비대칭이지만 다이내믹하지는 않습니다.

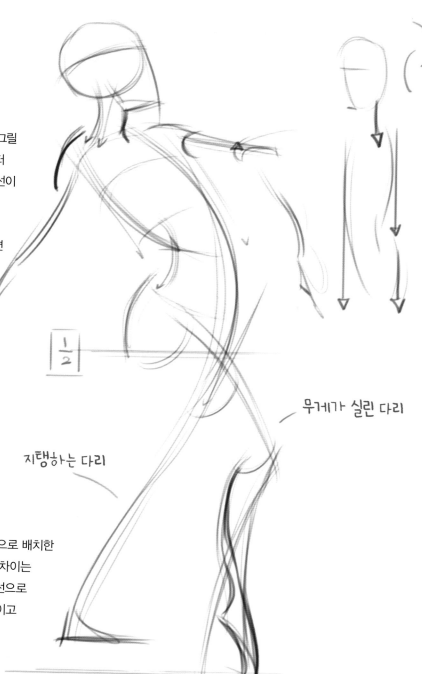

$\frac{1}{2}$

무게가 실린 다리

지탱하는 다리

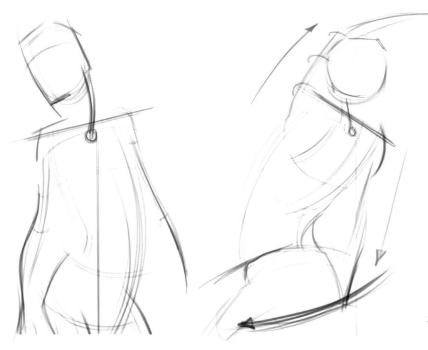

4번째 선은 허리뼈를 나타냅니다. 유연한 허리뼈 선은 등뼈와 대각선 방향이 되어야 합니다. 그리기를 잠시 멈추고, 그림에서 설명한 선들의 관계를 잠시 들여다보세요. 몸의 굴곡이 각각의 선에서 어떻게 다음 선들로 이어지는지 관찰합니다.

허리뼈 부분에서 골반의 각도를 나타내는 곡선을 하나 찾았나요? 꼭 필요한 것은 아니지만, 이 곡선을 체중이 실린 쪽 골반에 그립니다. 어느 쪽이 무게를 지탱하는지 확인할 때 골반이 어떻게 기울어졌는지, 어느 쪽 다리 근육을 조금 더 많이 쓰는 모양새인지 등 여러분에게 익숙한 시각적 단서를 찾아서 판단할 수 있습니다.

머리와 척추를 지나 골반까지 왔습니다. 그림을 보면서 언급한 설명을 제대로 이해했는지 다시 한번 확인하세요. 어떤 각도에서 대상을 그리든 이 선을 같은 순서대로 쓸 수 있다는 점을 기억하면 됩니다. 정면, 반측면, 뒷면, 옆면 등 어떤 방향에서든 같은 방식으로 그릴 수 있습니다.

목뼈에 해당하는 1번째 척추 선은 항상 감상자의 시선을 머리에 해당하는 타원에서 벗어나 목의 위치를 나타내는 대각선 방향으로 유도하도록 합니다. 그다음 움직임을 계산해 등뼈를 나타내는 곡선에 대응하도록 그립니다.

위와 아래 그림에서 선 사이의 관계를 찾아보겠습니다. 여기서 척추의 특성을 감안해 목뼈 곡선을 반대되는 방향인 등뼈 곡선이 감싸고 있는 모습으로 그렸습니다. 이런 기본적인 움직임들을 볼 줄 알게 되면 모든 드로잉에 적용한 메커니즘이 명확히 보입니다.

척추의 3번째 선은 목 아래 오목한 부분에서 시작해 골반 아래쪽까지 이어지면서 배 부분이 늘어나는 모습을 나타냅니다. 이 곡선은 척추의 형태를 추상적으로 나타낸 것이 아니라 등뼈와 그 아래 있는 허리뼈 사이의 움직임을 나타내는 곡선입니다. 이 선을 가슴과 골반 사이 또는 배 부분을 추상적으로 나타내는 선으로 생각하세요.

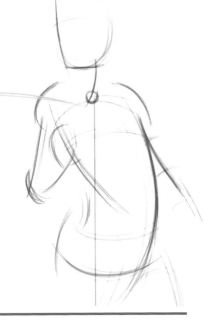

골반으로 연결되면서 제스처가 무게가 실리는 다리 쪽으로 이동합니다. 무게가 실린 다리에서 곡선으로 넙다리뼈를 그리고 마주보는 방향으로 휘어지게 종아리를 그립니다.

이렇게 각 동작을 그리고 감상자의 시선을 머리부터 발까지 유도합니다. 일단 이 부분을 정하고 나면 지탱하는 다리를 다른 쪽 다리처럼 곡선 2개 또는 직선 1개로 그립니다. 지탱하거나 힘이 실리지 않은 쪽의 몸을 보다 긴 곡선으로 그리는 편을 추천합니다.

그래야 전체적인 굴곡과 움직임은 유지하면서도 체중이 실린 쪽과 다른 느낌을 표현할 수 있습니다.

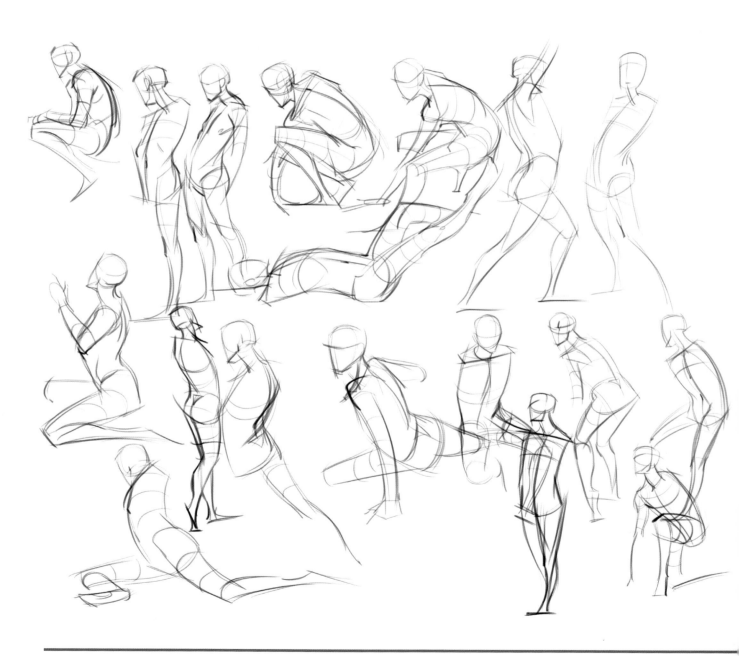

곡선을 길게 쓰면 지탱하는 다리가 길어 보이고, 초점이 덜 맞춰 지는 동시에 이완된 느낌을 줍니다. 이는 지탱하는 다리 근육이 아래쪽으로 내려가 무릎의 표면이 딱딱해 보여서 그렇습니다.

반면 힘이 들어간 근육은 튀어나오고 조여져 짧고 끝이 잘린 비 대칭 형태입니다. 아래 그림을 잘 살펴보고, 원리를 이해하세요. 언급한 포즈와 다리 구조를 표현한 윤곽선도 비교해보세요.

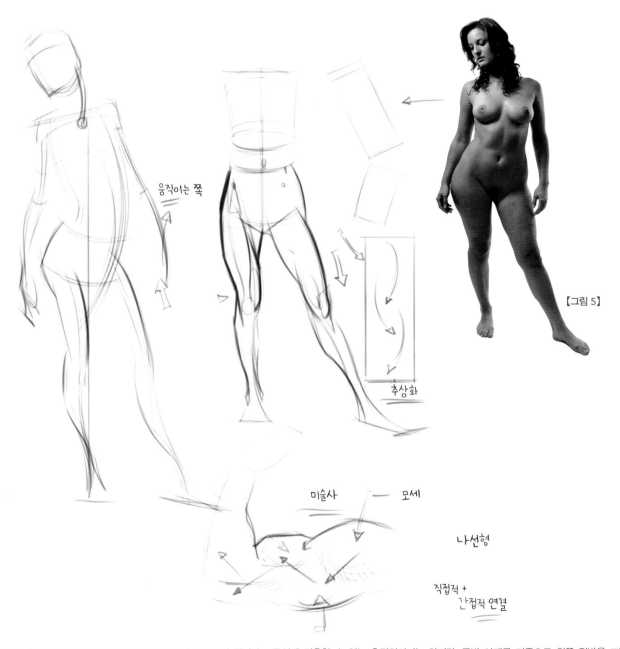

움직이는 쪽

추상화

【그림 5】

미술사 — 모세

나선형

직접적 + 간접적 연결

TIP: 서 있는 자세는 골반 아래를 절반 지점으로 보면 됩니다. 8등신에 적용할 수 있는 추정치이기는 하지만, 골반 아래를 기준으로 위쪽 절반을 그렸다면 아래쪽으로 같은 길이만큼을 표시합니다. 52페이지 그림에 파란 선으로 표시했습니다. 이 지점이 발 또는 지면이 됩니다. 아니면 *PART 1*의 비율표(→P.38)를 활용해 척추와 골격의 근사치를 기준으로 정확하게 인체의 선을 묘사할 수도 있습니다.

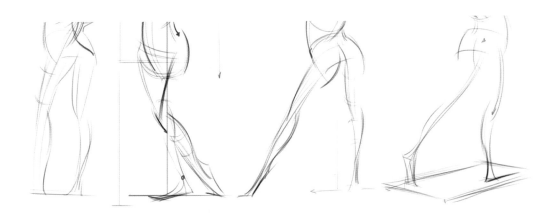

제스처 드로잉에는 정답도 오답도 없지만, 곡선과 비대칭의 특성을 고려해 각 곡선이 서로 이어지게 그립니다. 드로잉의 목표는 그림의 모든 부분이 서로 다른 부분과 매끄럽게 이어져 시각적 움직임을 보여주는 데 있습니다. 그러니 다리 한쪽이나 대상의 윤곽선만 재현하는 게 아니라 몸의 굴곡과 움직임을 표현하는 데 집중하세요.

예시(→P.53~55)를 보고 인체의 모든 부위마다 선의 굴곡을 어떻게 표현했는지 확인해보세요. 또 비대칭을 이루는 곡선들이 나란히 마주하는 부분도 한번 찾아보세요.

일단 머리부터 발끝까지 그린 다음 팔을 그립니다. 다리와 마찬가지로 팔도 선 2개나 3개로 그리며 몸통과 비대칭으로 이어집니

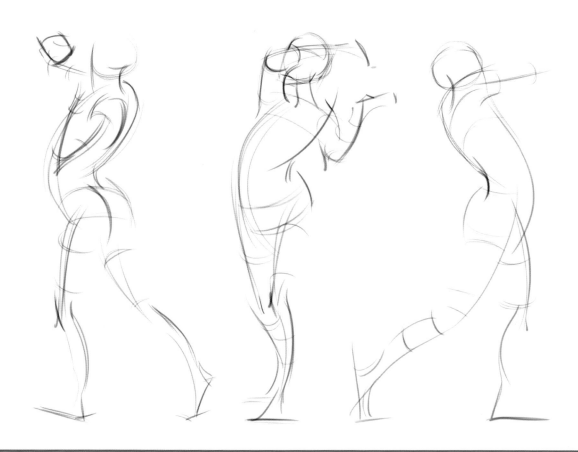

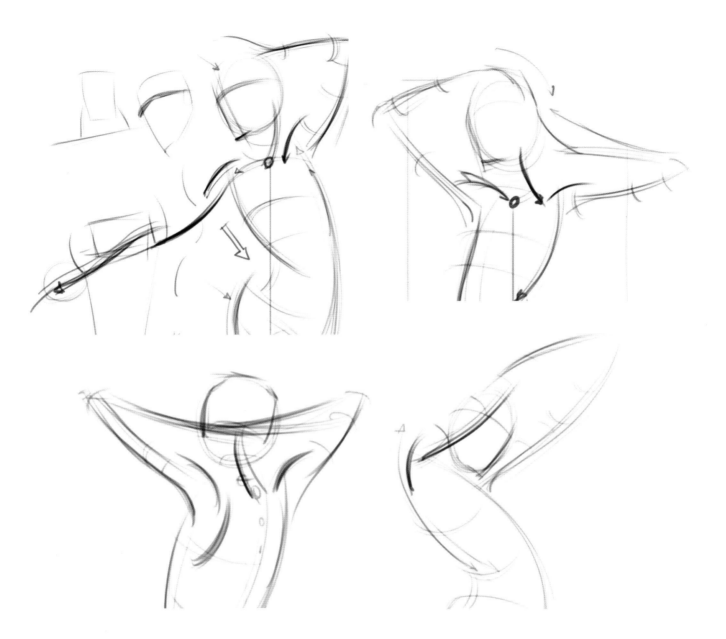

다. 목뼈나 등뼈 곡선은 어깨와 이어지는 게 가장 좋습니다. 팔은 어깨, 위팔과 아래팔, 손으로 구분할 수 있으며 각각 곡선을 1개 사용해 표현할 수 있습니다.

네 그림 중 위는 정면과 반측면, 아래는 뒷면과 반측면을 그린 것입니다. 위의 그림을 보면 목뼈와 허리뼈, 복부를 나타내는 선을 연결해 어깨를 그렸습니다.

아래 그림에는 어깨뼈(견갑골)를 추가했는데, 이 곡선은 상체의 기존 선들과 연결할 수 있습니다. 어깨뼈 곡선을 배치한 다음에는 어깨세모근(삼각근) 또는 어깨 곡선과 연결할 수 있으며 위팔, 노뼈와 자뼈, 손에 해당하는 곡선으로도 이어집니다.

팔다리 드로잉을 보면, 팔이나 다리를 폈을 때와 구부렸을 때 어떻게 다르게 그려야 하는지 차이점을 알 수 있습니다. 곧게 편 팔이나 다리는 곡선 2개로, 구부린 상태는 곡선 3개로 그립니다. 이렇게 추가하는 곡선은 무릎이나 팔꿈치를 나타내며, 구부러진 아래쪽 다리나 팔로 선이 이어지는 역할을 합니다.

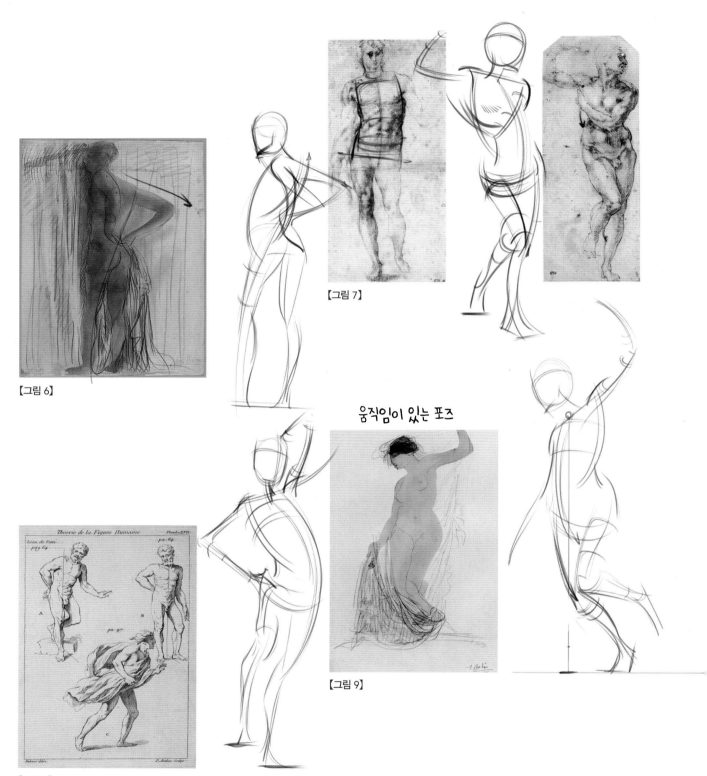

【그림 6】

【그림 7】

움직임이 있는 포즈

【그림 9】

【그림 8】

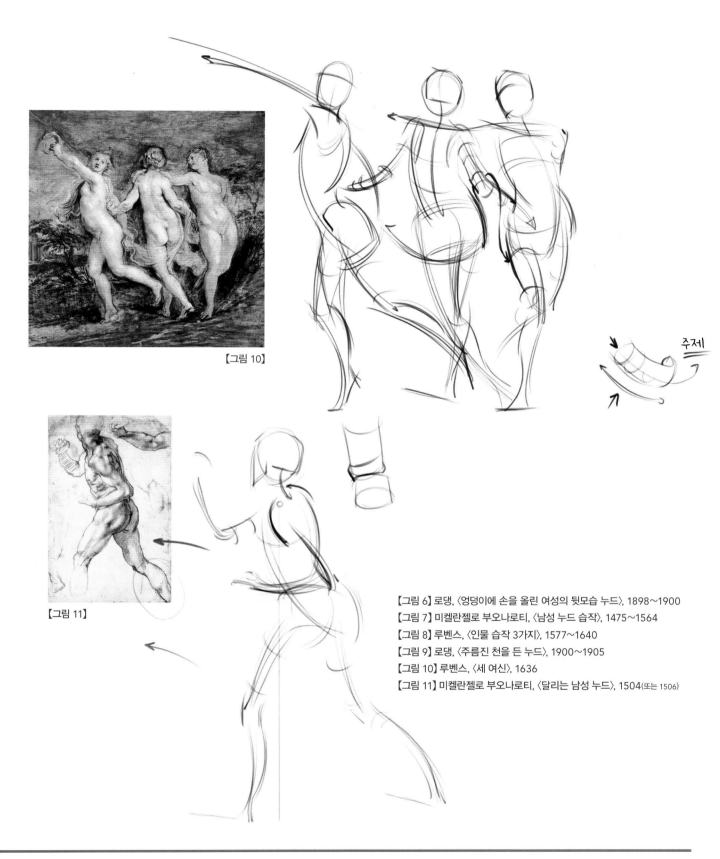

【그림 10】

【그림 11】

주제

【그림 6】 로댕, 〈엉덩이에 손을 올린 여성의 뒷모습 누드〉, 1898~1900
【그림 7】 미켈란젤로 부오나로티, 〈남성 누드 습작〉, 1475~1564
【그림 8】 루벤스, 〈인물 습작 3가지〉, 1577~1640
【그림 9】 로댕, 〈주름진 천을 든 누드〉, 1900~1905
【그림 10】 루벤스, 〈세 여신〉, 1636
【그림 11】 미켈란젤로 부오나로티, 〈달리는 남성 누드〉, 1504(또는 1506)

횡단 윤곽선

비대칭 곡선 외에도 인물 전체에 걸쳐 선을 추가했습니다. '횡단 윤곽선(Cross contour)' 또는 '래핑 라인(Wrapping lines)'이라고도 불리는 이 선은 제스처 드로잉을 그릴 때 원근을 나타내는 데 효과적입니다.

이 단계에서는 원기둥을 그리는 데 시간을 할애하지 않겠습니다. 횡단 윤곽선은 가상의 투시 방향 주위에 타원들을 배치해 형태를 드러내되 원기둥처럼 보이는 효과가 있습니다. 한마디로 횡단 윤곽선은 안이 보이는 원기둥 표면에 두른 고무줄이라고 생각하면 됩니다.

횡단 윤곽선을 그리면 형태를 3차원으로 볼 수 있습니다. 부위별로 횡단 윤곽선을 2개나 3개 그립니다. 포즈가 잘 나왔다면 원근을 표현하는 데 많은 시간을 투자합니다.

56페이지와 57페이지 그림에서 횡단 윤곽선을 사용하는 방법을 알 수 있습니다. 57페이지 횡단 윤곽선 옆에 그린 원기둥을 보세요. 서로 다른 각도와 회전 방향을 가리키는 원기둥을 통해 각 신체 부위가 내 쪽으로 향하는지, 아니면 반대로 향하는지 알 수 있습니다.

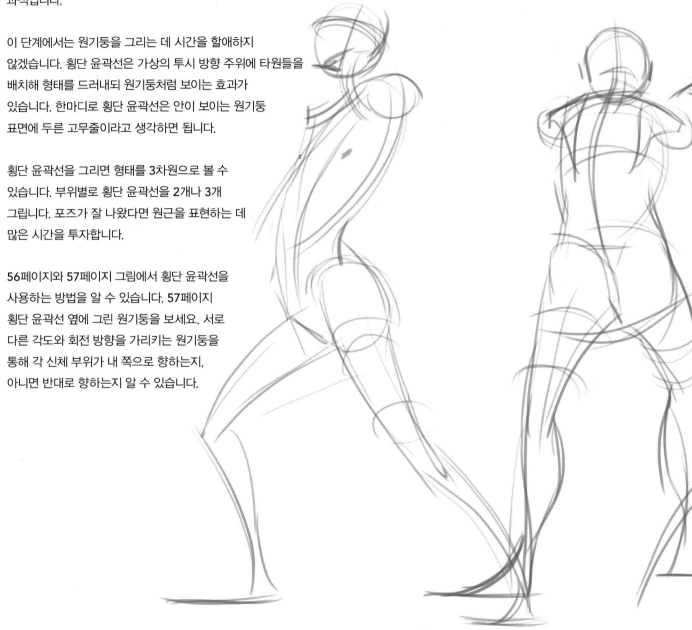

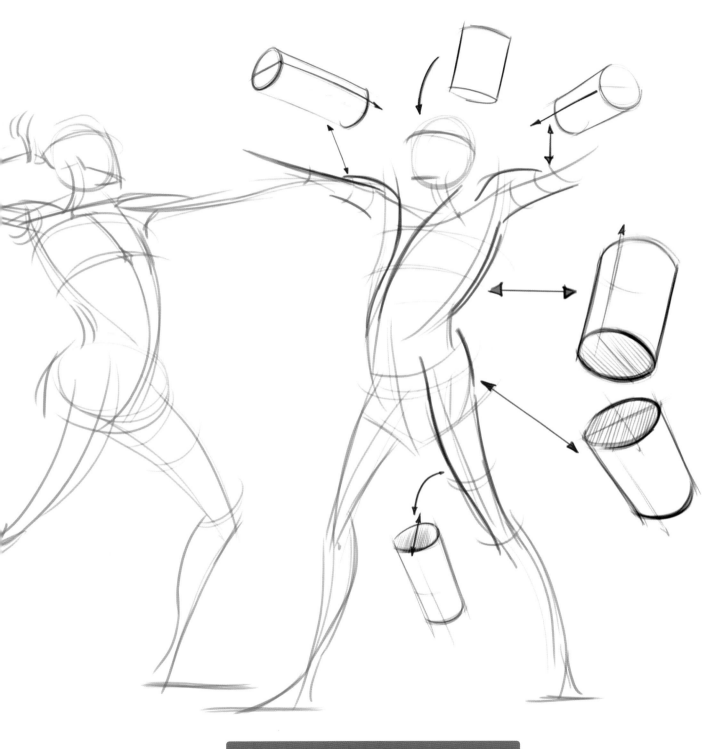

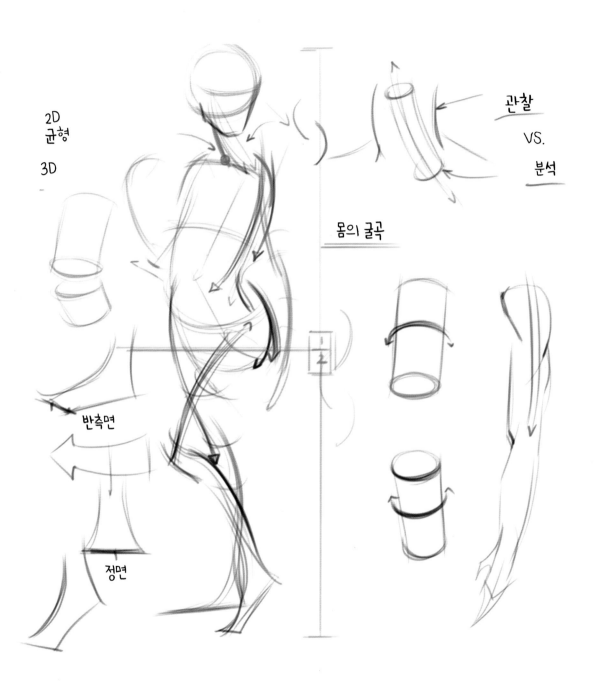

2D
균형

3D

관찰

VS.

분석

몸의 굴곡

반측면

정면

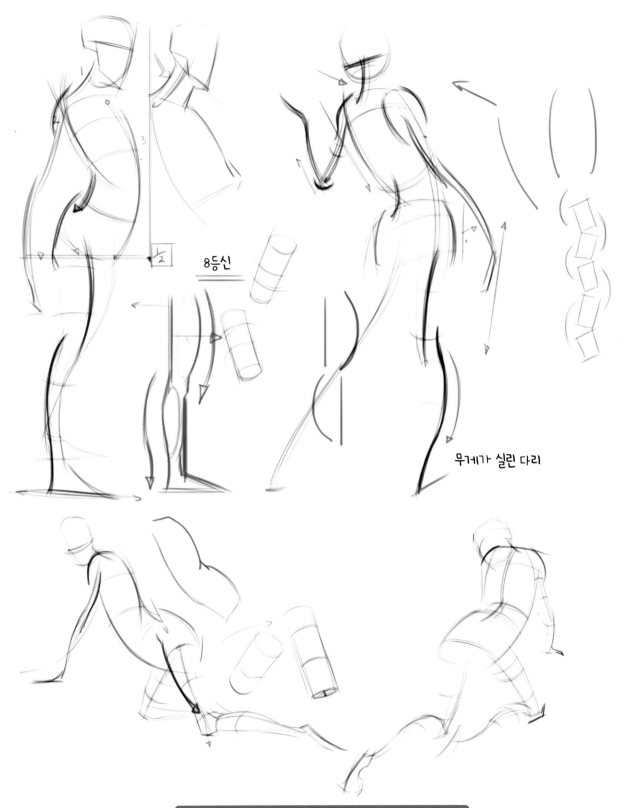

8등신

무게가 실린 다리

자주 받는 질문

제스처 드로잉에서 머리와 손발을 어떻게 그리는지 설명하기 전에 자주 받는 질문들을 정리했습니다. 이 중에는 이미 언급한 포인트도 있지만, 지금 여러분이 느끼는 혼란스러움이나 의문, 문제점 등을 어느 정도 해결할 수 있습니다.

**"제스처 드로잉을 할 때,
인물의 윤곽을 선으로 그려야 할까?"**

그렇지 않습니다. 의도적으로 윤곽선을 그리는 건 아니지만, 단지 이 시점에서 윤곽선을 그리는 데 신경 쓰다 보면 디테일에 너무 집중하게 되어 드로잉이 경직된 느낌을 줍니다. 미스터 행키를 떠올려보세요. 물론 윤곽선을 그린다고 문제 될 것은 없지만, 제스처 드로잉의 선들은 형태를 잡아내고 척추와 인물의 움직임을 기반으로 과장되게 그립니다.

어떤 동작의 단서로만 윤곽선을 활용하는 쪽을 추천합니다. 만약 선이 윤곽선 근처로 지나가는 경우라면 괜찮습니다. 그렇지 않다면 형태에서 시작해 점차 윤곽으로 접근하는 식으로 그립니다.

목을 예로 들어보겠습니다. 등세모근(승모근)이나 목빗근이 이루는 곡선을 따라 수직으로 윤곽선을 그리고 싶을 수 있습니다. 이런 식으로 그릴 경우 기본 형태를 주의 깊게 의식하지 않으면 근육의 실루엣을 각진 느낌으로 그릴 위험이 있습니다. 그래서 근육의 자연스러운 움직임을 인식하도록 노력하는 편입니다.

이 단계에서 제스처 자체에 중점을 두면 몸과 척추의 메커니즘에 대한 이해를 높일 수 있습니다.

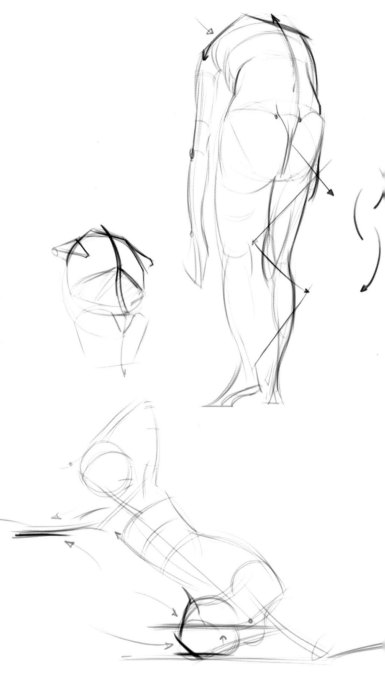

단축법

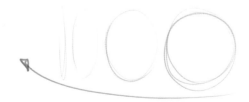

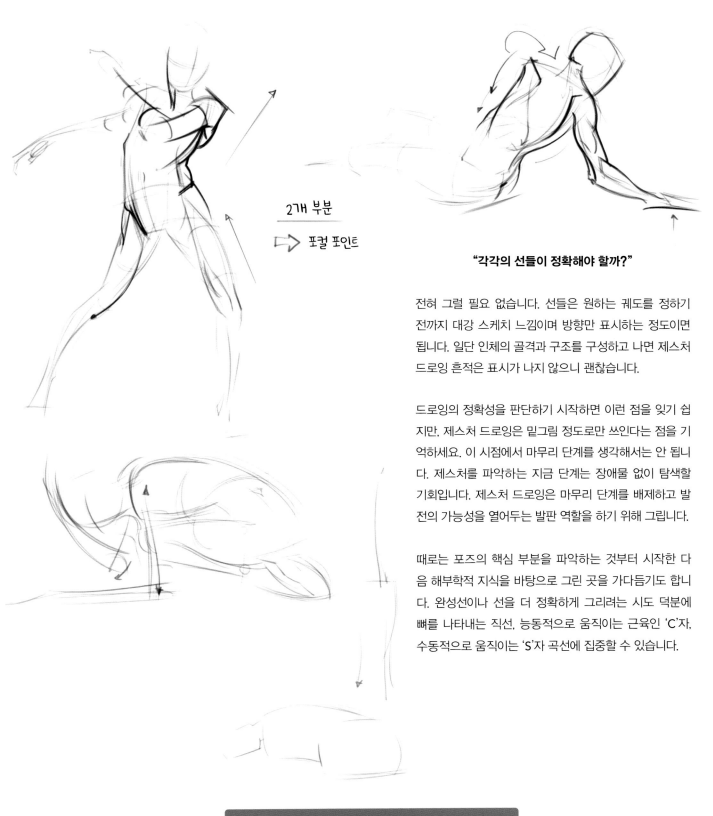

2개 부분

➡️ 포컬 포인트

"각각의 선들이 정확해야 할까?"

전혀 그럴 필요 없습니다. 선들은 원하는 궤도를 정하기 전까지 대강 스케치 느낌이며 방향만 표시하는 정도이면 됩니다. 일단 인체의 골격과 구조를 구성하고 나면 제스처 드로잉 흔적은 표시가 나지 않으니 괜찮습니다.

드로잉의 정확성을 판단하기 시작하면 이런 점을 잊기 쉽지만, 제스처 드로잉은 밑그림 정도로만 쓰인다는 점을 기억하세요. 이 시점에서 마무리 단계를 생각해서는 안 됩니다. 제스처를 파악하는 지금 단계는 장애물 없이 탐색할 기회입니다. 제스처 드로잉은 마무리 단계를 배제하고 발전의 가능성을 열어두는 발판 역할을 하기 위해 그립니다.

때로는 포즈의 핵심 부분을 파악하는 것부터 시작한 다음 해부학적 지식을 바탕으로 그린 곳을 가다듬기도 합니다. 완성선이나 선을 더 정확하게 그리려는 시도 덕분에 뼈를 나타내는 직선, 능동적으로 움직이는 근육인 'C'자, 수동적으로 움직이는 'S'자 곡선에 집중할 수 있습니다.

QR 코드를 스캔해보세요!
자주 받는 질문 1탄

"단축법으로 포즈를 어떻게 그릴 수 있을까?"

까다로운 질문이네요. 이 단계에서 선만 그릴 수 있기 때문입니다. 대상에 단축법을 적용해 제대로 그리려면 공간이 겹쳐 있음을 보여주는 형태와 원근을 알아야 거리감을 그림에 표현할 수 있습니다. 단축법은 선의 길이를 조정해 표현하는데 이를테면 팔의 평균 길이를 반으로 줄이면 팔을 뒤로 뻗은 느낌을 줄 수 있습니다.

이 섹션에서 다룬 그림에서 팔다리 길이를 비교해보세요. 그림 속 평면에 평행한 팔다리들은 비율표에 잘 맞고 길이가 일정합니다. 그렇다면 그림의 평면을 기준으로 앞쪽이나 뒤쪽으로 뻗은 팔이나 다리와 비교해보겠습니다. 단축법 때문에 선의 길이가 짧습니다. 횡단 윤곽선(→P.56)에서 설명했던 것처럼, 원근을 표현하려고 타원은 좀 더 납작하게 그렸습니다.

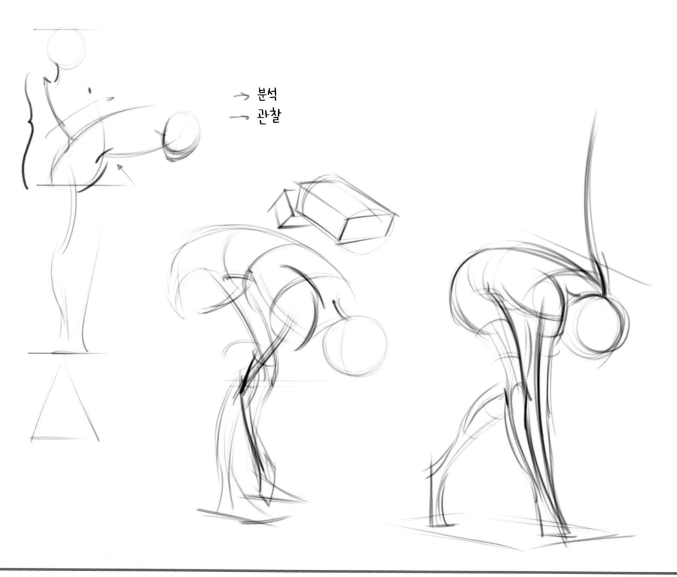

→ 분석
→ 관찰

"몸을 앞으로 숙인 포즈는 어떻게 그릴까?"

몸을 앞으로 구부리거나 숙인 포즈는 추의 방향만 바꾸면 됩니다. 앞으로 허리를 숙인 모습은 배 부분의 길게 늘인 선을 등 쪽으로, 몸통 앞쪽에 폭 들어간 모습은 등뼈와 허리뼈 부분의 선을 안쪽으로 이동합니다. 이런 포즈는 몸통 전체의 기울기 변화를 고려하면 빠르게 파악할 수 있습니다. 이런 방법으로 그리면 포즈에 접근하는 방식을 일관되게 유지하면서 잘못된 부분을 찾아 수정할 수 있습니다.

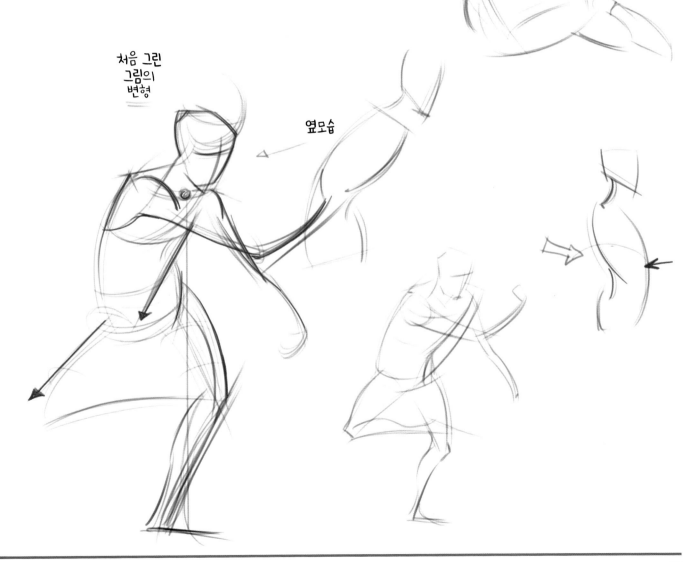

처음 그린
그림의
변형

옆모습

"이 테크닉으로 앉은 포즈는 어떻게 그릴까?"

앉은 포즈는 지금까지 설명한 방법을 따르되 몇몇 부분을 변형할 수 있습니다. 팔다리를 구부린 모습과 같은 복잡한 자세는 감상자가 바라보는 시선의 속도를 늦추기 위해 곡선을 좀 더 많이 사용하고, 단축법을 적용한 선의 길이에 중점을 두어 원근을 표현합니다. 선의 강약을 만드는 데 중점을 두면 앉은 포즈는 그리기 어려운 방향에서 보는 움직임을 표현하는 데 도움이 됩니다.

"정면 또는 뒤돌아보는 인물은 어떻게 그릴까?"

이 포즈는 그리기 어렵습니다. 원근이나 비트는 자세, 구부러지는 선 등이 없는 자세이므로 의외로 어렵게 느껴지기 때문입니다. 정면과 뒷면 포즈는 움직임이 거의 없으므로 유독 어렵습니다. 그렇다고 이 포즈 자체가 문제가 있는 것은 아닙니다. 어떨 때는 꼭 필요한 포즈이기도 합니다. 포즈를 다루는 방법을 몇 가지 소개합니다.

머리, 목, 갈비뼈, 골반은 정면과 뒷면 자세라면 수직 방향입니다. 이 정적인 자세에서 비대칭과 움직임을 유지하려면 머리, 목, 몸통을 횡단 윤곽선을 사용해 입체적으로 그립니다. 이 방법은 뒷면 자세에도 똑같이 적용할 수 있지만, 정면을 그릴 때와 반대 방향으로 원근을 적용합니다.

눈에 보이는 대로 그리지 않는 방법도 있습니다. 여러분이 그린 그림만 보고는 그림이 모델과 닮지 않았다는 사실을 알 수 없습니다. 당연히 감상자는 참고한 자료를 모르니 드로잉 특유의 장점만 즐기게 됩니다. 무엇보다 참고 자료를 고수하기보다 감상자에게 전달하려는 메시지를 신경 씁니다.

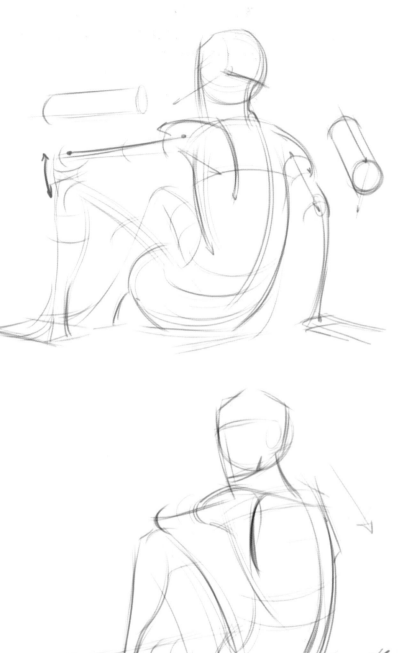

정면과 뒷면 자세에서 무게중심을 약간 이동해보겠습니다. 골반, 갈비뼈, 목, 머리의 각도와 반대되는 엉덩이의 한쪽 무게중심을 강조하면 그림에 비대칭과 움직임을 더할 수 있습니다.

이 포즈에서 어려운 부분은 머리, 목, 몸통 부분입니다. 팔다리는 비대칭을 넣을 수 있으므로 그만큼 어렵지 않습니다. 아래 그림에서 이런 점을 표현해보았습니다.

제스처 드로잉에 정답은 없으며, 선택지만 있습니다. 여러분의 아이디어를 전달하기에 적합한 포즈를 고민하고, 찾아보세요.

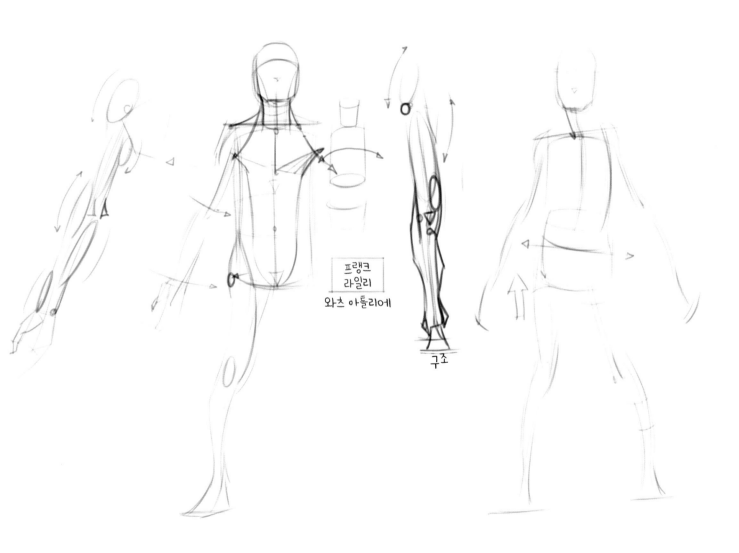

프랭크
라일리

와츠 아틀리에

구조

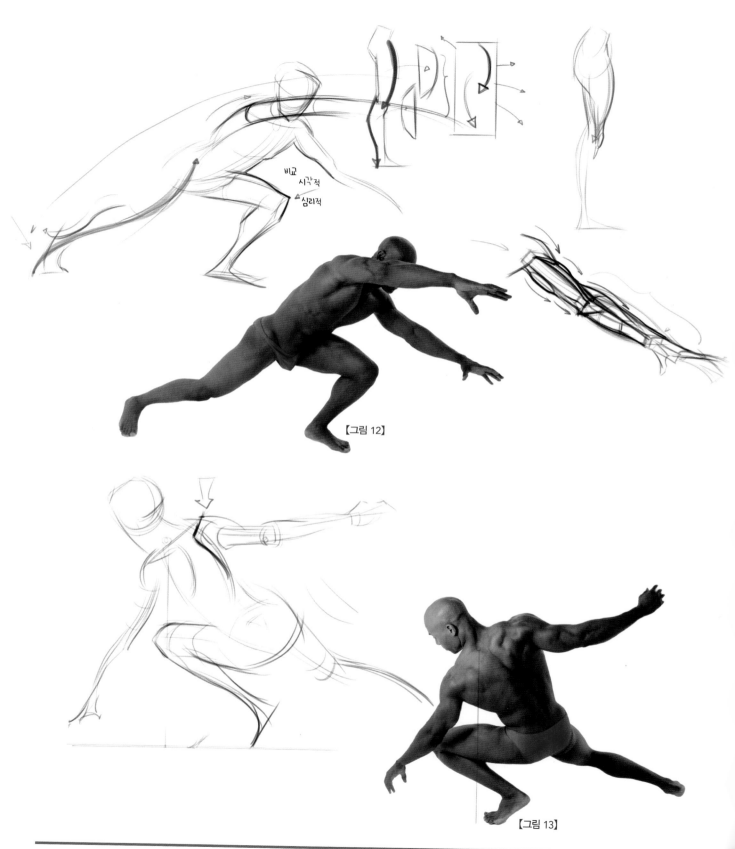

비교
시각적
심리적

【그림 12】

【그림 13】

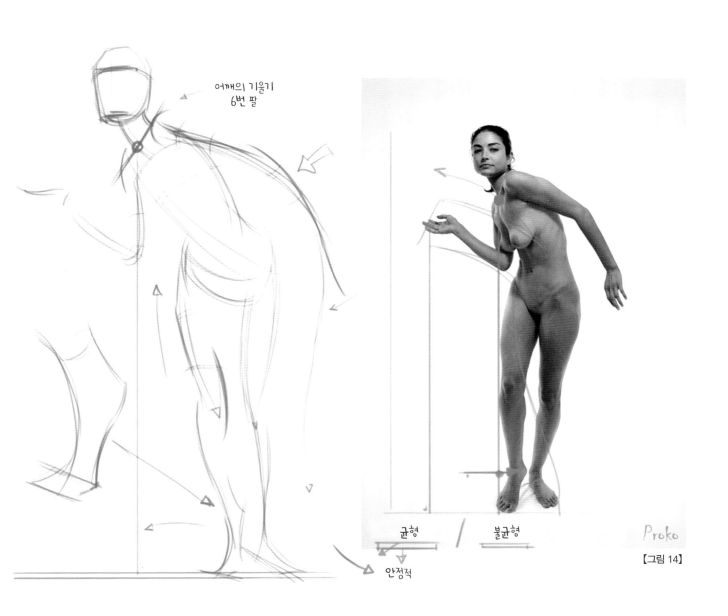

어깨의 기울기
6번 팔

균형 / 불균형

안정적

Proko

【그림 14】

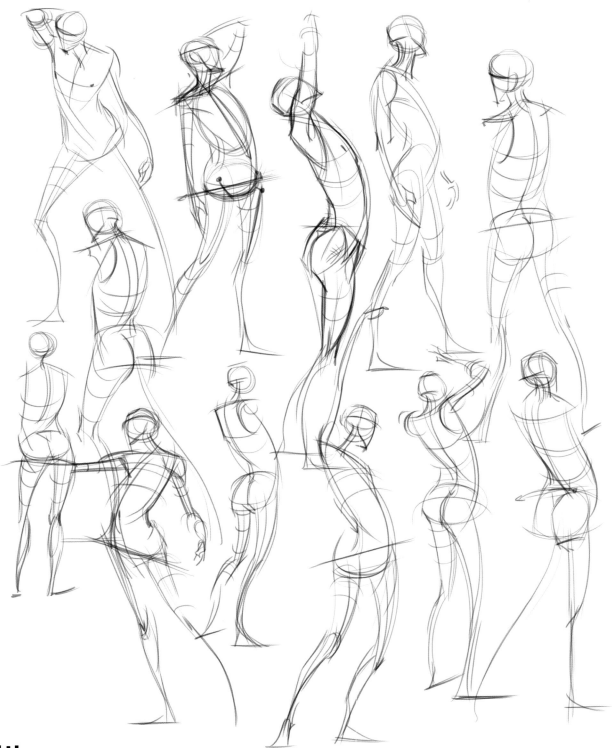

예시

지금까지 설명한 포즈와 작업 순서를 검토(→P.69~73) 해보세요. 횡단 윤곽선과 원근의 관계,
각 동작과 곡선의 관계, 비대칭을 활용한 선의 강약을 찾을 수 있는지도 확인해보세요.

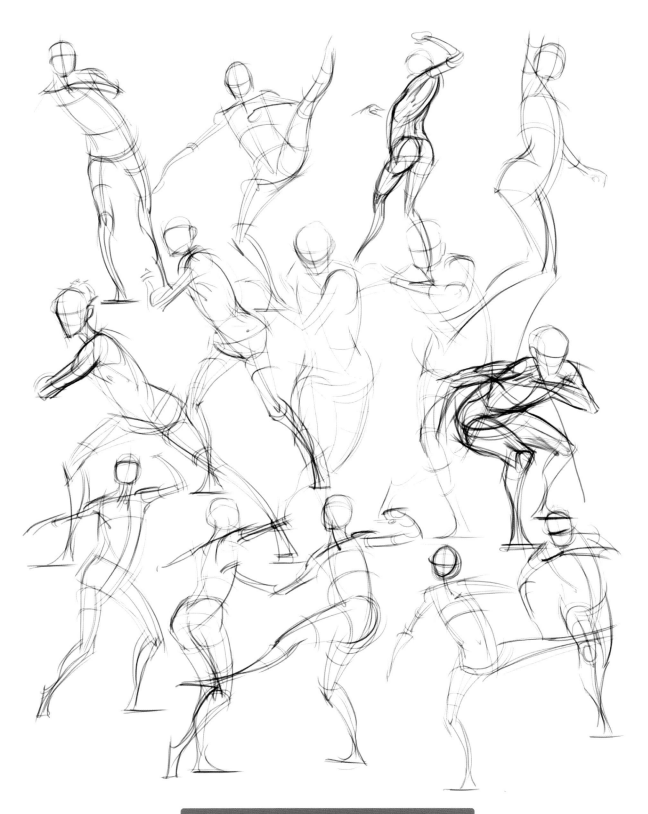

QR 코드를 스캔해보세요!
다양한 포즈 그리기

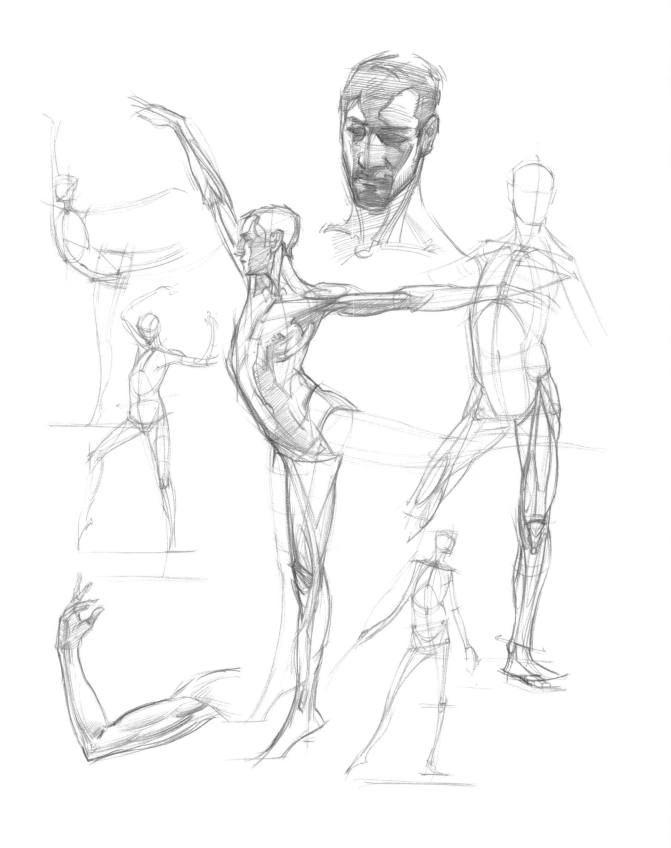

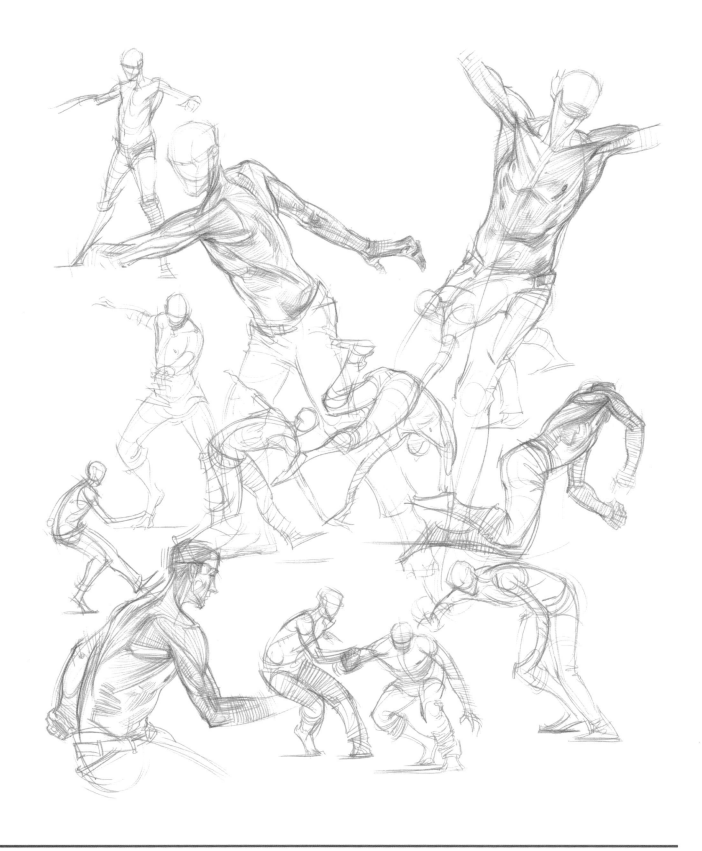

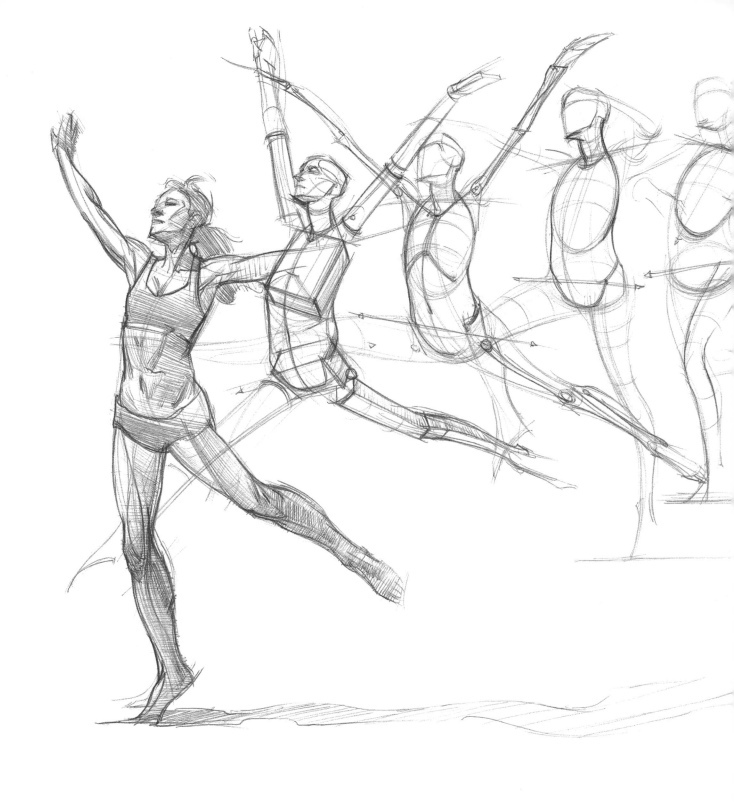

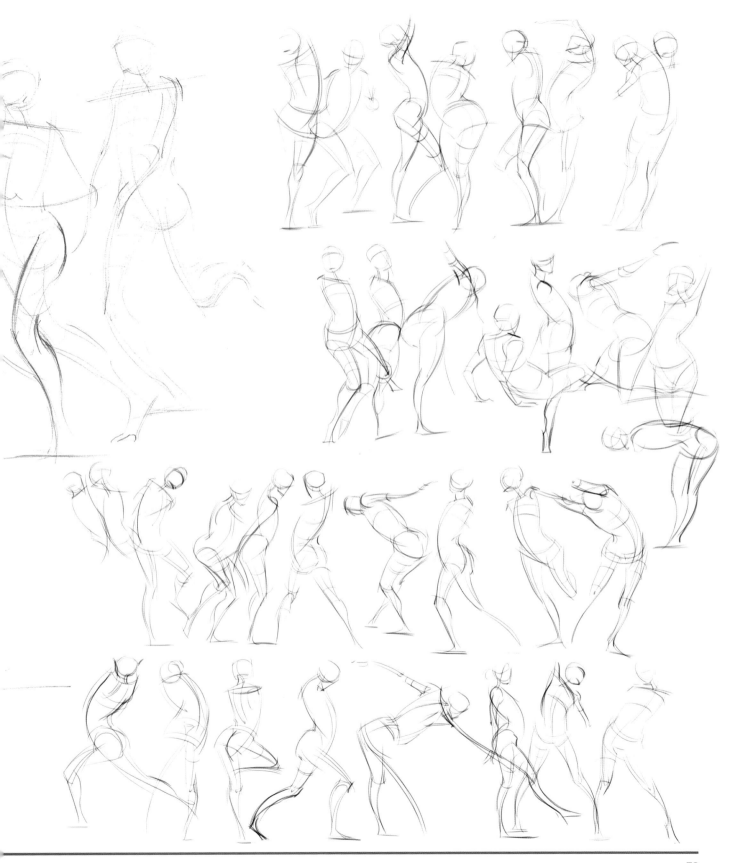

머리와 손발의 제스처

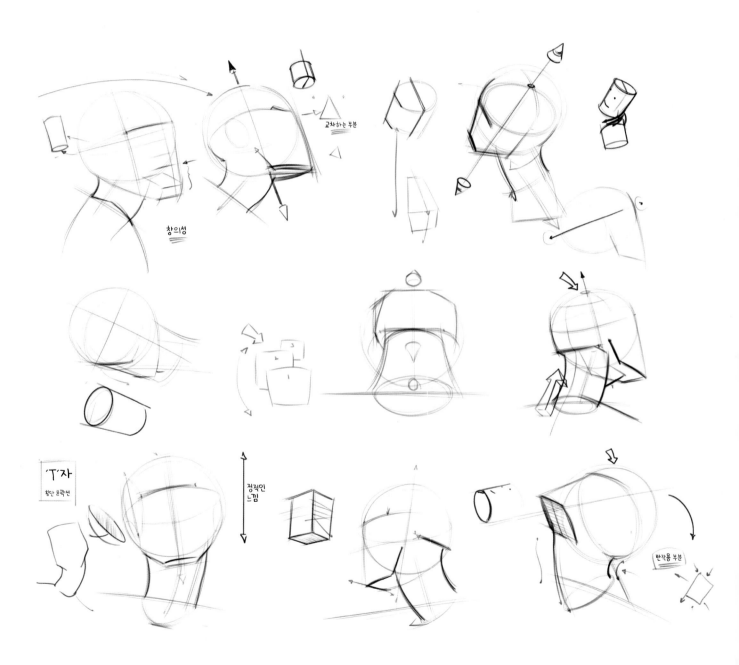

교차하는 부분

창의성

'T'자
횡단 윤곽선

정적인
느낌

반작용 부분

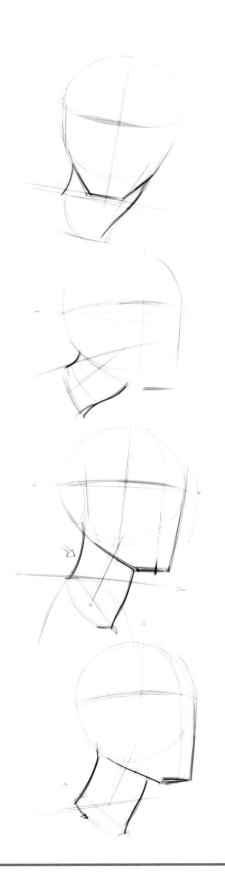

머리 부분

제스처 드로잉에서 머리를 단순한 원이나 타원으로만 그려왔습니다. 때로는 머리 위치를 보다 구체적으로 정하려고 약간의 정보를 추가하기도 합니다. 다음은 머리를 그릴 때 생각한 정보들을 순서대로 적은 목록입니다.

<div align="center">

머리 형태

머리와 목, 어깨선의 기울기

턱, 정중선, 'T'자 추가

머리의 투시선
(귀 위쪽을 통과하는 눈썹선)

</div>

머리는 구체입니다. 머리뼈 부위를 단순화해 그리는데, 원한다면 보다 복잡한 형태로 그릴 수도 있습니다.

다음 단계에서는 제스처 드로잉이나 머리 부분을 그릴 때 항상 발생하는 문제를 살펴봅니다. 머리, 목, 어깨 부분이 뻣뻣하다든가 너무 경직된 느낌을 주는 경우가 있습니다. 이 문제를 해결하려면 먼저 구체 위에 세 영역을 나타내는 기울기의 선을 표시합니다.

'기울기'란 양옆으로 또는 2차원 평면에서 기울어진 정도로 정의합니다. 목의 위치는 늘 목과 어깨의 기울기와 연관 지어 정하는데, 이런 단순한 움직임 속에 비언어적 표현이 숨어 있어서입니다. 이 세 부위만 그려도 짜증, 흥분, 오만함 등의 감정을 감상자에게 전달할 수 있습니다.

셀카를 생각해보세요. 머리와 목, 어깨를 찍을 때, 손을 들어 높은 각도에서 촬영합니다. 이 행동은 무엇을 의미할까요? 왜 그렇게 자연스럽게 행동했을까요?

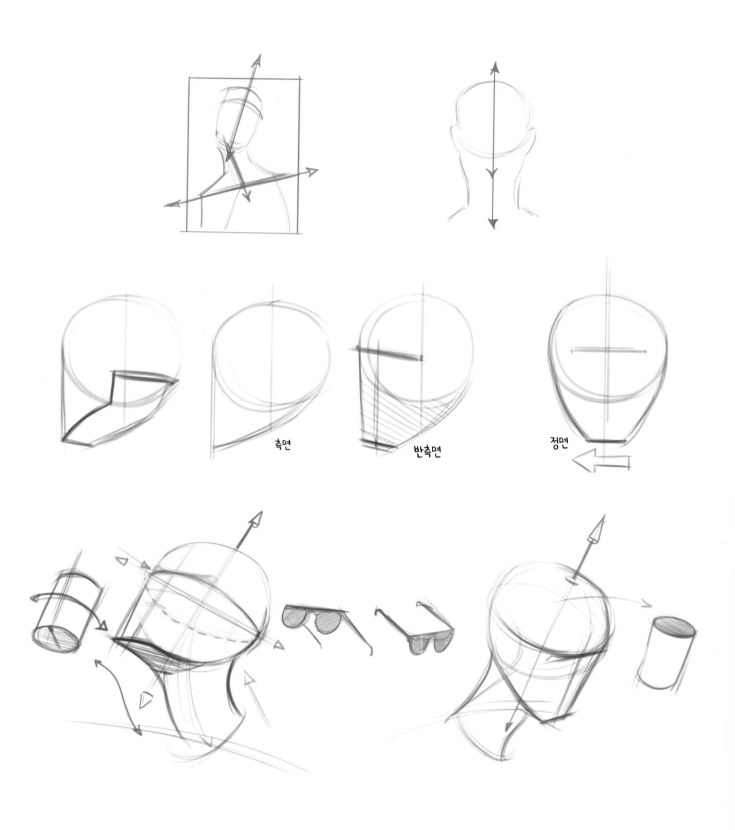

측면 반측면 정면

TIP: 저는 제스처 드로잉을 할 때 모든 요소를 추가하기보다 달걀형이나 타원형을 그리는 편입니다.
그러나 언급한 요소들을 표시해두면 제스처 드로잉의 2번째 접근법에서 유용하게 쓸 수 있습니다.

다음으로 턱의 모양은 얼굴의 정중선이나 대칭을 이루는 선을 그리고, 눈썹과 귀 사이를 지나는 선으로 'T'자를 만들어서 머리를 원하는 각도로 회전시킬 수 있습니다. 이 단계에서는 턱의 위치를 파악하는 게 어렵습니다. 오른쪽 그림에서 턱이 정면일 때 얼굴이 정중선을 기준으로 대칭을 이루고, 얼굴을 측면으로 회전하면 턱이 움직이면서 짧아지는 것을 확인할 수 있습니다.

이와 같은 방식으로 눈썹선과 귀의 관계를 관찰하면 점들을 지나는 횡단 윤곽선이나 타원을 그릴 수 있습니다. 이렇게 하면 고개를 들었는지 또는 숙였는지 표현할 수 있습니다.

이 **4**단계를 거치면 머리의 움직임을 표현할 수 있습니다. 이 과정으로 모든 자세를 설명할 수 있다고도 생각합니다. 그런 의미에서 머리의 형태를 다듬거나 디테일 추가는 이 단계를 넘어서는 일이라고 할 수 있습니다.

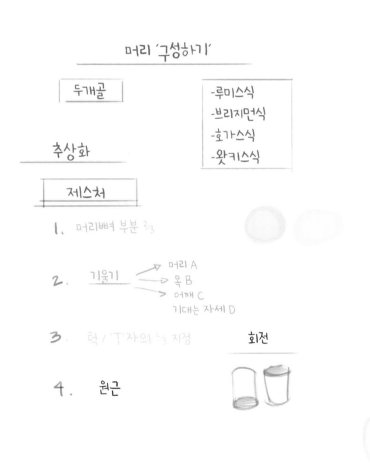

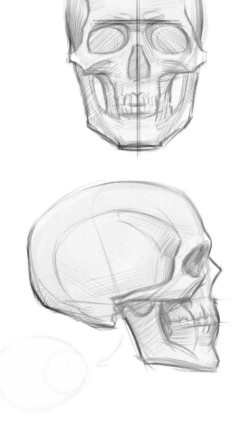

손 부분

손은 2번째로 집중해야 할 부위입니다. 저는 손을 그릴 때 2단계로 나눠 제스처 드로잉을 합니다. 1단계는 단순한 'C'자 또는 'S'자 곡선으로, 팔뚝과 손의 방향을 하나의 곡선으로 그립니다. 그러나 머리와 마찬가지로 손의 세부 모양이나 굴곡을 그리는 2단계는 감상자에게 그림이 전달하는 목적에 큰 영향을 줄 수 있습니다.

손은 제스처와 접촉을 통해 느낌을 표현하며, 복잡한 방식으로 생각과 감정을 드러냅니다. 일부 연구에 따르면, 손의 제스처는 메시지의 가치를 60%까지 증가시킨다고 합니다. 손의 움직임이 전혀 없는 사람과 대화한다고 상상해보세요. 대화에서 필수 요소가 빠져 있기 때문에 차갑거나 거리감을 느끼게 됩니다. 반대로 손을 쓰면서 말하는 사람은 따뜻하고 친근하며 활기가 넘친다고 생각하는 경향이 있습니다.

이처럼 보디랭귀지를 통해 정보를 수집할 수 있으며 손의 움직임과 위치 또한 포함됩니다. 이런 정보를 무의식적으로 처리하더라도 여러분의 그림이 신뢰할 만한 감정을 표현하려면 손동작에 관한 정보를 이해해야 합니다.

데이트할 때 손이 상대방의 얼굴이나 손에 닿는다면 이는 무의식적으로 상대방에게 이끌린다는 신호일 수 있습니다. 만약 상대방이 행동을 따라 한다면 그 행동은 더욱 강화됩니다. 이런 의미에서 제스처, 특히 손동작은 말로 표현하지 못하는 것을 나타내는 '제2의 언어' 같은 역할을 합니다.

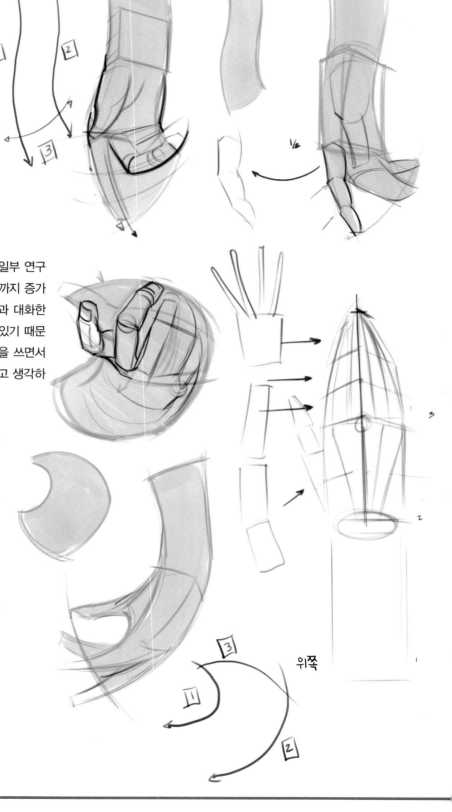

위쪽

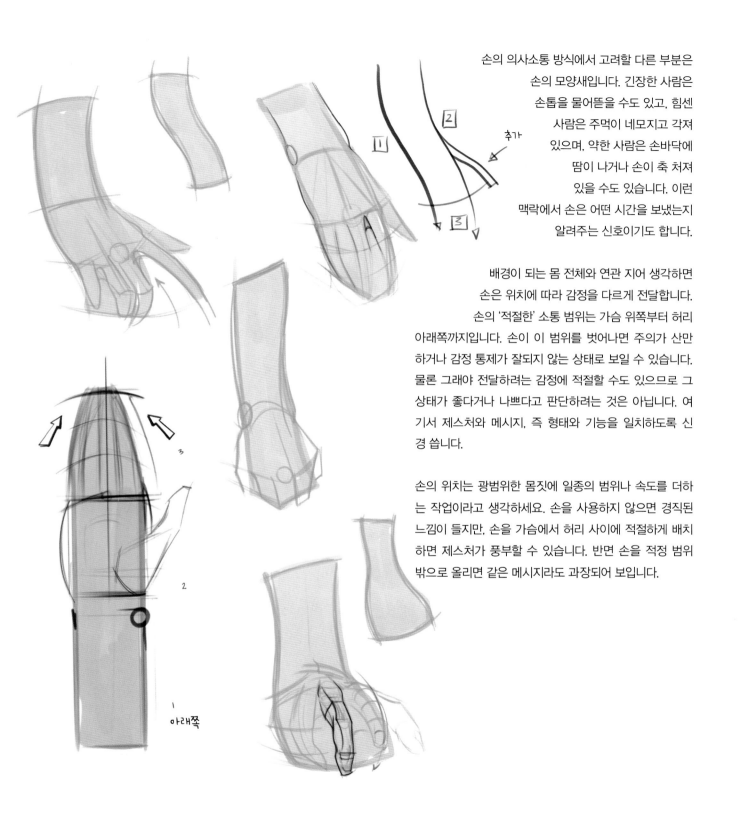

손의 의사소통 방식에서 고려할 다른 부분은 손의 모양새입니다. 긴장한 사람은 손톱을 물어뜯을 수도 있고, 힘센 사람은 주먹이 네모지고 각져 있으며, 약한 사람은 손바닥에 땀이 나거나 손이 축 처져 있을 수도 있습니다. 이런 맥락에서 손은 어떤 시간을 보냈는지 알려주는 신호이기도 합니다.

배경이 되는 몸 전체와 연관 지어 생각하면 손은 위치에 따라 감정을 다르게 전달합니다. 손의 '적절한' 소통 범위는 가슴 위쪽부터 허리 아래쪽까지입니다. 손이 이 범위를 벗어나면 주의가 산만 하거나 감정 통제가 잘되지 않는 상태로 보일 수 있습니다. 물론 그래야 전달하려는 감정에 적절할 수도 있으므로 그 상태가 좋다거나 나쁘다고 판단하려는 것은 아닙니다. 여 기서 제스처와 메시지, 즉 형태와 기능을 일치하도록 신 경 씁니다.

손의 위치는 광범위한 몸짓에 일종의 범위나 속도를 더하 는 작업이라고 생각하세요. 손을 사용하지 않으면 경직된 느낌이 들지만, 손을 가슴에서 허리 사이에 적절하게 배치 하면 제스처가 풍부할 수 있습니다. 반면 손을 적정 범위 밖으로 올리면 같은 메시지라도 과장되어 보입니다.

몸과 손의 위치 관계에서 손을 정확히 어떻게 사용하는지 생각하는 것 역시 필요합니다. 숫자를 표현하거나 자기 심장 쪽에 손을 대는 제스처 같은 감정적 긴장의 정도를 표현하는 제스처 또는 부연 설명하는 제스처 등 전달하려는 의도를 담은 손동작의 패턴을 생각해보세요.

일반적으로 꽉 쥔 주먹은 투지를, 손가락을 추켜세운 자세는 자신감이나 지혜를, 손바닥을 비비는 제스처는 불안함을 의미합니다. 엄지손가락을 올리는 제스처는 자신감을, 어떤 대상을 손가락으로 가리키는 제스처는 공격성을 나타낸다고 생각할 수 있습니다.

당연한 말이지만, 몸과 머리로 표현할 수 있는 만큼이나 손으로도 많은 것을 표현할 수 있습니다. 그러려면 손을 어떤 모양으로 그릴지 정하기 전에 손이 전달하려고 하는 의미에 초점을 맞춰야 합니다. 디테일을 그리기 전에 손으로 할 수 있는 의사 표현부터 알아봅니다.

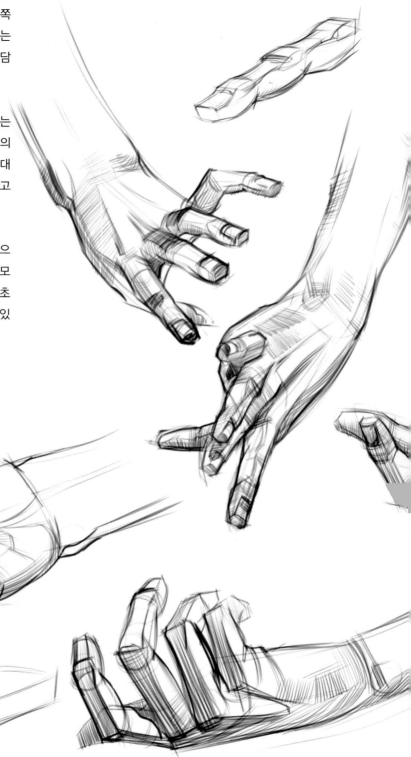

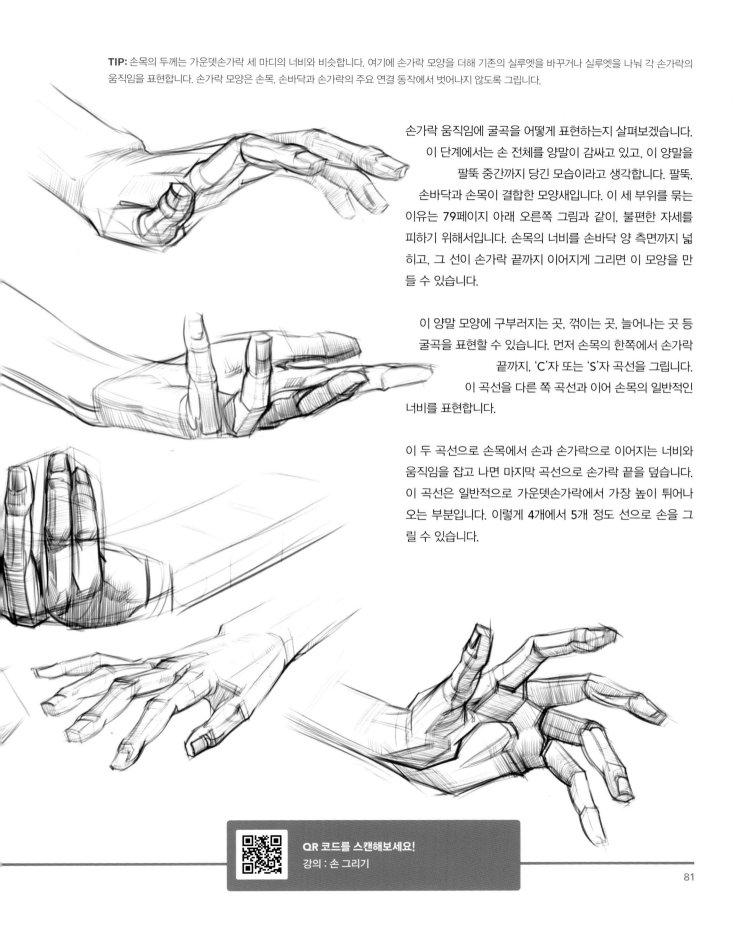

TIP: 손목의 두께는 가운뎃손가락 세 마디의 너비와 비슷합니다. 여기에 손가락 모양을 더해 기존의 실루엣을 바꾸거나 실루엣을 나눠 각 손가락의 움직임을 표현합니다. 손가락 모양은 손목, 손바닥과 손가락의 주요 연결 동작에서 벗어나지 않도록 그립니다.

손가락 움직임에 굴곡을 어떻게 표현하는지 살펴보겠습니다. 이 단계에서는 손 전체를 양말이 감싸고 있고, 이 양말을 팔뚝 중간까지 당긴 모습이라고 생각합니다. 팔뚝, 손바닥과 손목이 결합한 모양새입니다. 이 세 부위를 묶는 이유는 79페이지 아래 오른쪽 그림과 같이, 불편한 자세를 피하기 위해서입니다. 손목의 너비를 손바닥 양 측면까지 넓히고, 그 선이 손가락 끝까지 이어지게 그리면 이 모양을 만들 수 있습니다.

이 양말 모양에 구부러지는 곳, 꺾이는 곳, 늘어나는 곳 등 굴곡을 표현할 수 있습니다. 먼저 손목의 한쪽에서 손가락 끝까지, 'C'자 또는 'S'자 곡선을 그립니다. 이 곡선을 다른 쪽 곡선과 이어 손목의 일반적인 너비를 표현합니다.

이 두 곡선으로 손목에서 손과 손가락으로 이어지는 너비와 움직임을 잡고 나면 마지막 곡선으로 손가락 끝을 덮습니다. 이 곡선은 일반적으로 가운뎃손가락에서 가장 높이 튀어나오는 부분입니다. 이렇게 4개에서 5개 정도 선으로 손을 그릴 수 있습니다.

QR 코드를 스캔해보세요!
강의 : 손 그리기

발 부분

발동작은 삼각형으로 표현할 수 있습니다. 발을 삼각형으로 보면 모양을 살짝 바꾸면서 위치를 조정할 수 있습니다. 이쯤에서 머리의 회전을 보여주는 턱의 위치를 설정하는 방법을 떠올려보세요. 발도 같은 방법을 사용합니다.

먼저 발가락을 가로지르는 직선을 그려 정면에서 보이는 발 형태의 기초가 되는 삼각형을 만듭니다. 이는 발을 정면에서 본 모습을 나타내며, 턱선이 얼굴 정면이 움직이면서 변하는 것과 같은 원리입니다. 발이 45도 회전하면 이 선의 길이를 조정하고 길이를 더합니다. 이렇게 하면 발은 바닥에 놓이고 반측면에서 보이는 모습을 표현할 수 있습니다. 측면은 앞쪽을 없애고 길이를 늘입니다. 뒷면은 뒤꿈치의 직선을 사용해 발의 긴 면을 뒤쪽에서 옆으로 이동합니다.

발을 움직이는 봉투처럼 시각화하는 방법은 손과 그리는 방법이 유사합니다. 손이 손가락장갑이라면 발은 양말이라고 상상하면 좀 더 이해하기 쉽습니다. 4가지 기본 위치를 기억하면 각 위치에서 어떻게 움직임의 변화가 있을지 예상할 수 있습니다.

오른쪽 위의 반측면 그림을 보세요. 비록 경계선을 과장했지만 반측면을 설명할 때 다룬 기본 요소가 모두 있습니다. 'S'자 곡선을 사용해 발꿈치가 들리면서 발바닥 근육이 늘어나는 모습을 표현했습니다. 앞쪽에는 'C'자 곡선으로 무게가 실리면서 압력을 받는 모습을 표현했습니다.

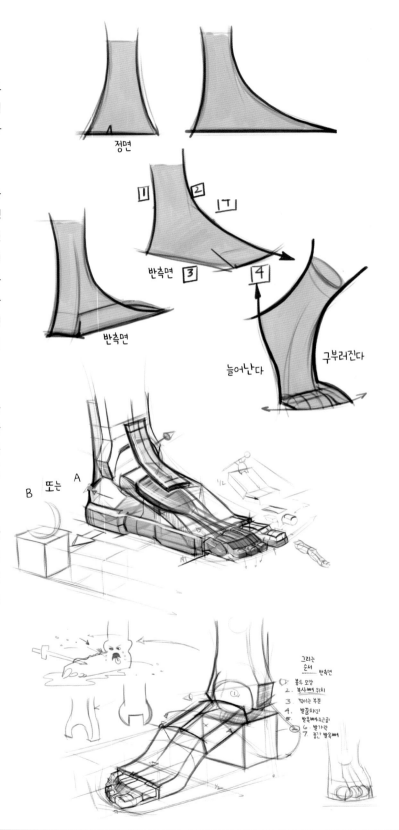

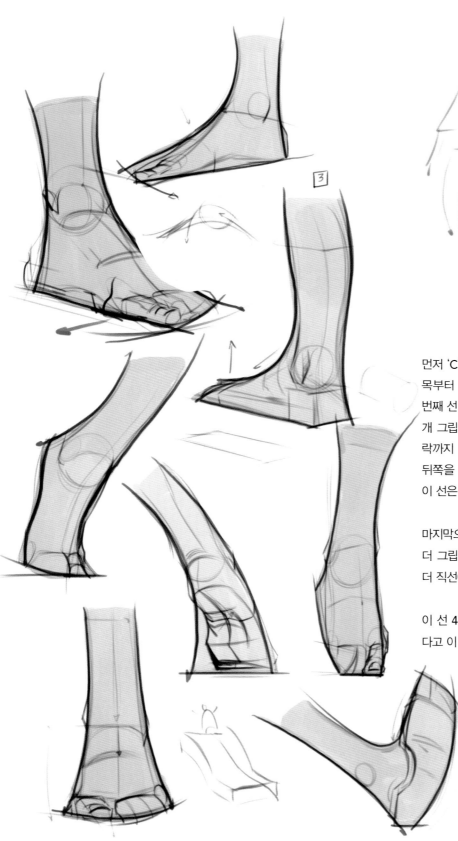

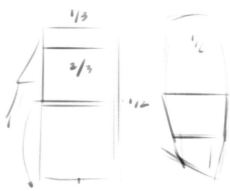

봉투 모양으로 그리기

먼저 'C'자나 'S'자 곡선으로 동작을 나타내는 선을 발목부터 발꿈치와 지면이 닿는 부분까지 이어줍니다. 1번째 선 옆에 발목의 대략적인 너비에 해당하는 선을 1개 그립니다. 이 곡선은 발 앞쪽부터 내려가 엄지발가락까지 이어집니다. 여기서 발가락 앞쪽 또는 발꿈치 뒤쪽을 가로지르는 곡선을 1개 그립니다. 측면이라면 이 선은 생략해도 좋습니다.

마지막으로 발가락 끝에서 처음 그린 선까지 선 1개를 더 그립니다. 이 선은 지면을 나타내는데 다른 선보다 더 직선에 가깝습니다.

이 선 4개가 봉투 모양을 만들 때 쓰는 선입니다. 그렇다고 이 순서대로 반드시 그려야 하는 것은 아닙니다.

선을 그리는 순서는 바뀔 수 있고, 발의 위치에 따라 곡선 모양도 달라질 수 있습니다. 왼쪽 그림과 같이 극단적인 자세라면 'S'자나 'C'자를 더욱 강조해 발의 굴곡을 표현할 수도 있습니다.

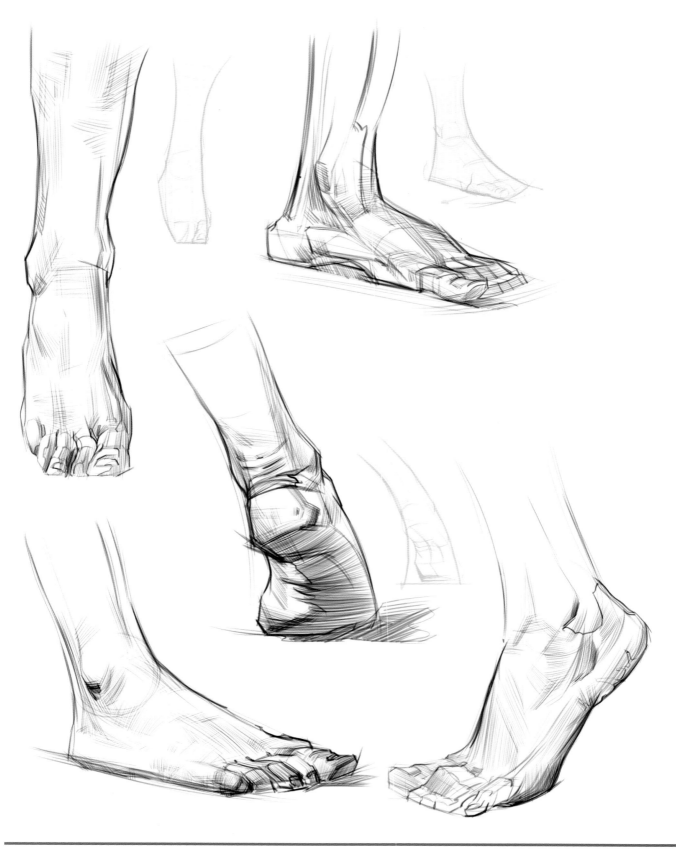

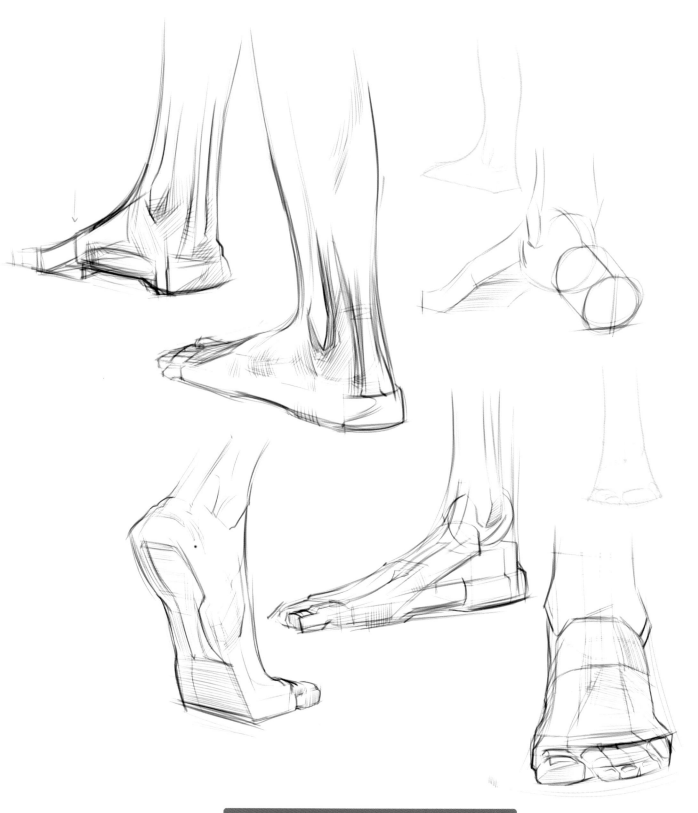

무게중심과 포즈

지금까지 제스처 드로잉을 '어떻게' 그리는지 자세하게 설명했습니다. 머리와 손발을 그리는 방법도 설명했는데 처음으로 돌아가 보겠습니다.

"어떤 순간에 포즈를 잡아야 할지 어떻게 알 수 있느냐"라는 질문을 자주 받습니다. 이 질문에 "언제든 원하는 순간에 포착하면 된다"라고 답합니다. 예상했겠지만 이 문답은 책 초반부에서 다룬 '왜' 그 포즈를 그리는지와 관계있습니다.

비율을 왜곡하고, 자세를 바꾸고, 형태를 과장하는 등 포즈를 그리는 방법은 아주 다양합니다. 이 방법을 모두 쓸 수 있고, 어느 정도 과장해 그리기도 합니다. 중요한 것은 감상자에게 어떤 의도로 콘셉트를 전달하는지입니다. 하지만 막상 포즈에 이 내용들을 적용하는 일은 쉽지 않습니다. 지금까지 설명한 내용과 과정을 바탕으로 여러분만의 제스처 드로잉에 적용할 수 있는 포즈를 선택하는 방법을 공유합니다.

맨 먼저 포즈의 종류와 균형 상태를 분석하는 것에서 시작합니다. 포즈를 포착하고 선택하는 작업에서 중요한 것은 긴장감입니다. 포즈에 긴장감을 주기 위해 과장하거나 불균형하게 그리기도 합니다. 이 불균형과 긴장 덕분에 정지한 포즈부터 움직이는 포즈까지 다양하게 그릴 수 있습니다. 움직임이 있는 포즈는 불균형한 포즈로 완성 또는 정지되어 있지 않습니다.

움직임이 있는 포즈는 감상자에게 기대감을 주기 위해 정하지 않은 상태로 둡니다. 첫째, 무게중심을 나타내는 정중선을 찾는 방법입니다. 정중선의 시작점은 목 아래쪽 움푹 파인 곳에 있습니다. 목 아래쪽 보라색 원(→P.86~87)을 찾아보세요. 이 점에서 지면까지 수직선을 긋습니다.

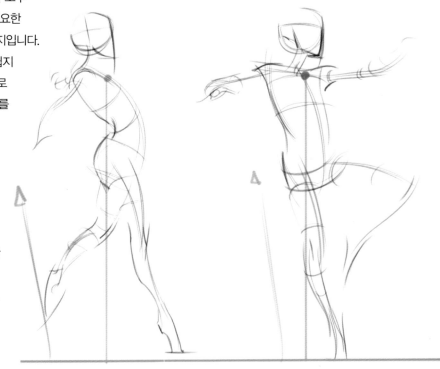

움직임이 많다

움직임이 있는 포즈

무게가 실리는 쪽의 발목이나 발 위치와 비교했을 때 정중선 위치에 따라 인물의 균형 상태를 알 수 있습니다. 예시를 보면서 정중선을 한번 찾아보세요. 정중선과 비교해 발의 위치, 균형 상태를 살펴보세요. 정중선이 무게가 실리는 다리의 발목과 가깝게 떨어진다면 균형 잡힌 자세라고 볼 수 있습니다.

둘째, 양발과 다리 위치, 빈틈에서 찾는 방법도 있습니다. 균형 잡힌 자세라면 다리가 만드는 공간이 안정적인 삼각형이나 이등변삼각형입니다. 이를 숙지한 상태에서 포즈를 보다 과장하고, 역동적으로 그린다면 균형을 이동해 움직임을 불안정하게 만들 수 있습니다.

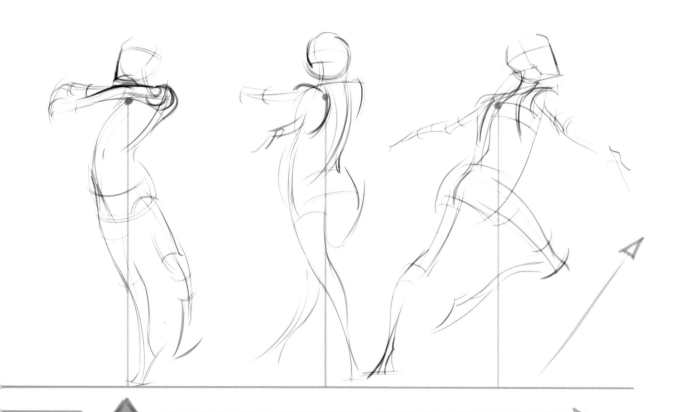

보다 균형 잡힌
무게중심

움직임이 많다

QR 코드를 스캔해보세요!
강의 : 제스처 드로잉 그리기

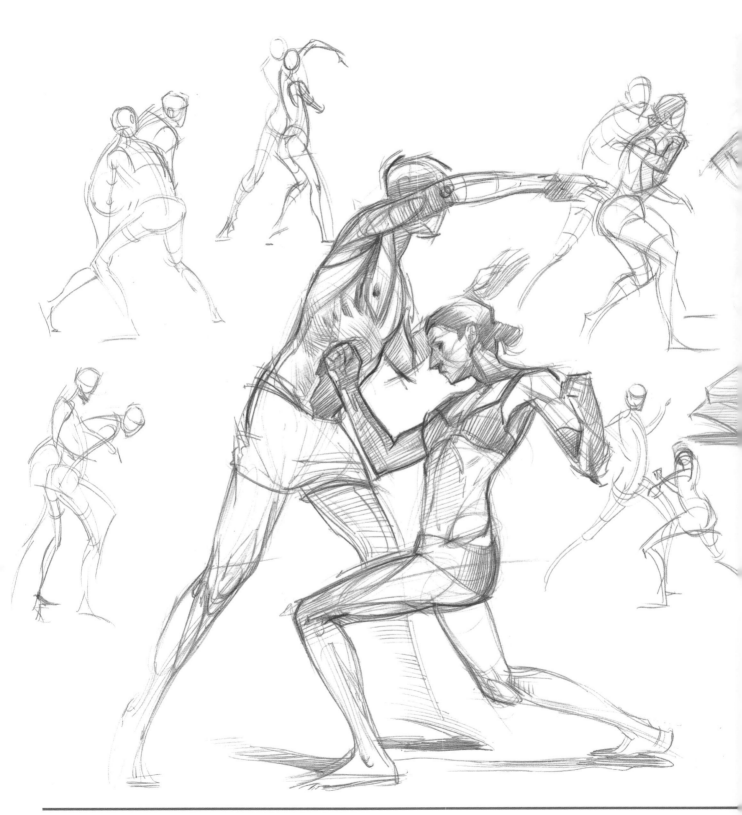

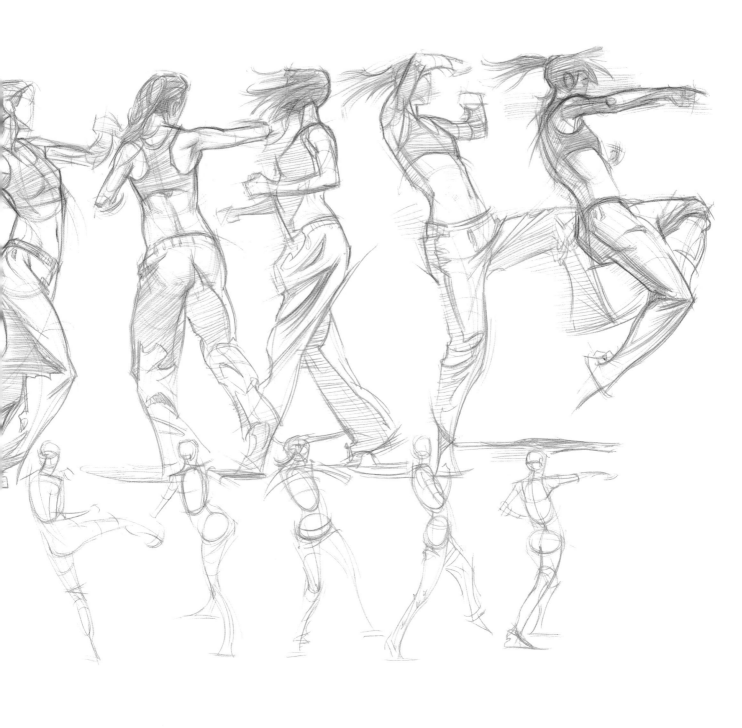

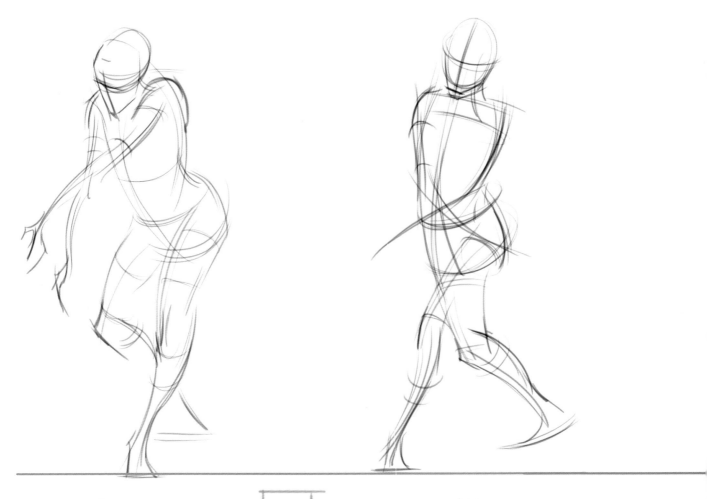

균형 잡힌 포즈　　VS　　불균형한 포즈

위 그림의 포즈는 무게가 실리는 다리를 균형 영역에서 옮긴 모습입니다. 두 포즈에서 포즈의 안정성과 불안정성의 정도를 고민해볼 수 있는데, 이런 식으로 제스처의 움직임에 대한 인상을 강조할 수 있습니다.

제스처 드로잉에서 무게중심을 활용하는 것이야말로 포즈를 정하는 가장 일반적인 방법입니다. 이렇게 해야 인물의 전체적인 수정, 디자인, 위치 선정에 중점을 둘 수 있습니다. 물론 이 방법이 제스처를 효과적으로 과장하는 유일한 방법은 아닙니다. 제

가 큰 부분부터 작업하고 디테일을 그리는 스타일이라 이런 점을 먼저 고려할 뿐입니다.

PART 2는 제스처 드로잉을 '어떻게' 그릴지에 중점을 두었습니다. 비대칭과 선의 굴곡에서 시작해 선 16개로 그린 인물, 앉아 있는 자세와 단축법을 적용한 자세, 과장한 자세 등을 살펴보았습니다. PART 2에서 설명한 방법은 대상을 빠르게 파악해 움직임을 표현하는 데 좋습니다. 그렇다고 제스처 드로잉에서 반드시 원하는 결과를 얻을 수 있는 것은 아니며, 포즈를 다루는 최선의

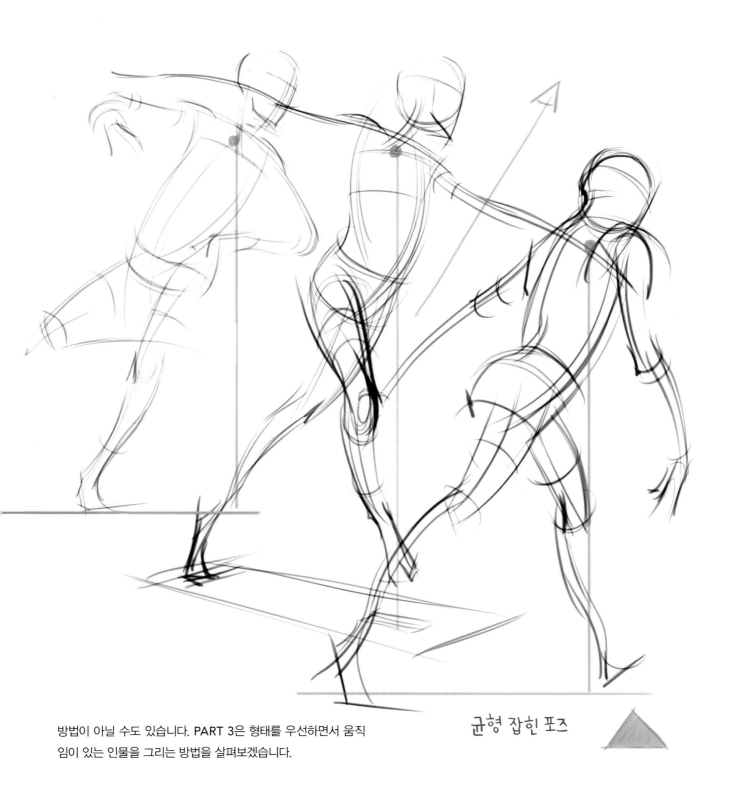

균형 잡힌 포즈

방법이 아닐 수도 있습니다. PART 3은 형태를 우선하면서 움직임이 있는 인물을 그리는 방법을 살펴보겠습니다.

QR 코드를 스캔해보세요!
강의 : 제스처 드로잉 예시

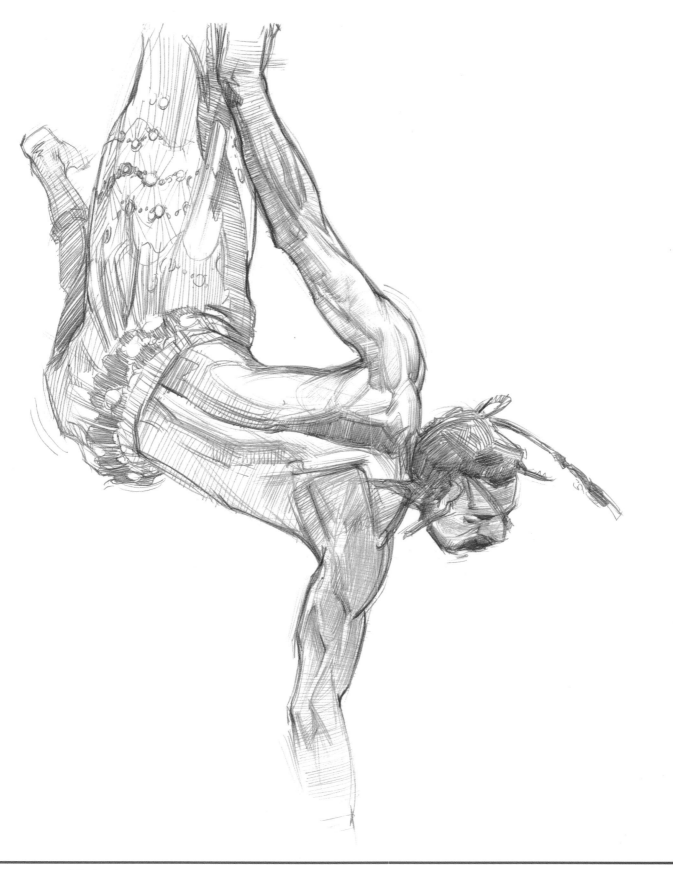

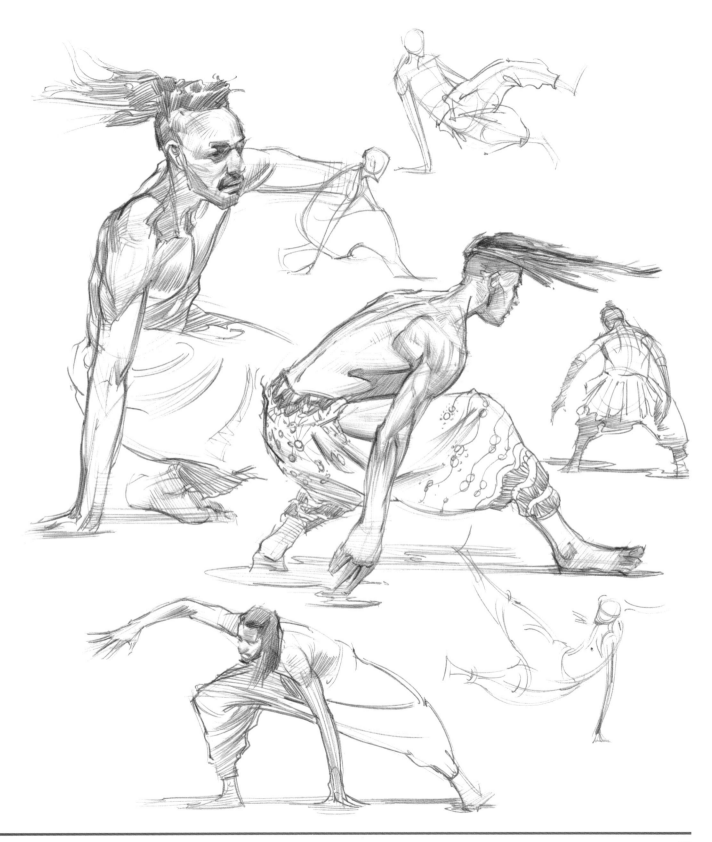

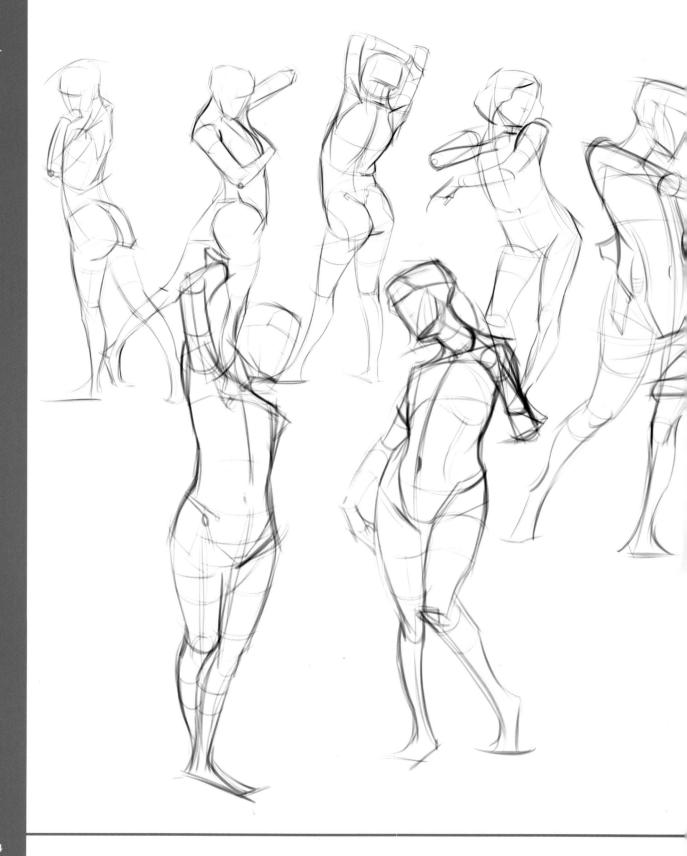

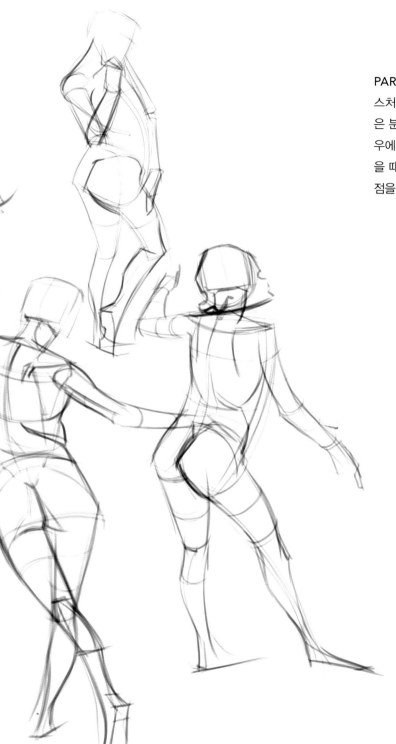

심화 편

PART 3은 몸의 구조를 파악해 일련의 형태로 강조할 수 있는 제스처 드로잉을 알아봅니다. PART 1과 PART 2에서 다룬 접근법은 분석적 드로잉과 인체 해부학에 조금 더 유용하지만, 모든 경우에 완벽히 들어맞지는 않습니다. 명암이나 구성을 우선하고 싶을 때는 조금 번거로울 수도 있습니다. 형태나 디자인, 명암에 중점을 두고 싶다면 PART 3을 주의깊게 살펴보세요.

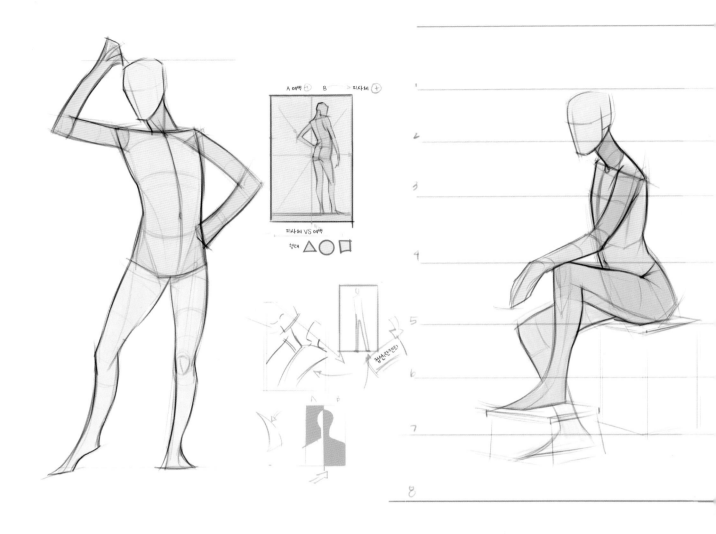

지금부터 다룰 내용은 첫 번째 접근법과 조금 다릅니다. 몸을 비대칭으로 분해해 굴곡을 만드는 방법과 달리 각 부위에 집중한 다음 일련의 단계를 거쳐 부위를 결합합니다.

몸의 비율, 포즈, 무게중심, 보디랭귀지 등 첫 접근법에서 다룬 요소는 동일하게 유지합니다. 하지만 형태를 다루다 보면 체형, 명암, 구성 등을 더할 수 있습니다.

이번에는 인물을 머리, 목, 가슴·허리·골반을 조합한 몸통, 팔다리 등으로 나눠서 살펴봅니다. 이렇게 구분한 신체를 부분별로 다르게 색을 칠했습니다. 머리 부분은 머리뼈와 턱을 합친 형태이며, 목은 원기둥 모양입니다. 몸통은 기본적으로 원통 또는 직사각형 모양입니다. 팔은 뻗으면 'S'자, 구부리면 'C'자 모양입니다. 다리는 정면이나 뒷면은 'B'자, 반측면 또는 측면은 'S'자, 구부리면 삼각형 모양입니다.

이렇게 몸의 형태를 구분하면 비례 관계를 잘 알 수 있고, 부위별 그림을 그리는 작업이 덜 지루합니다.

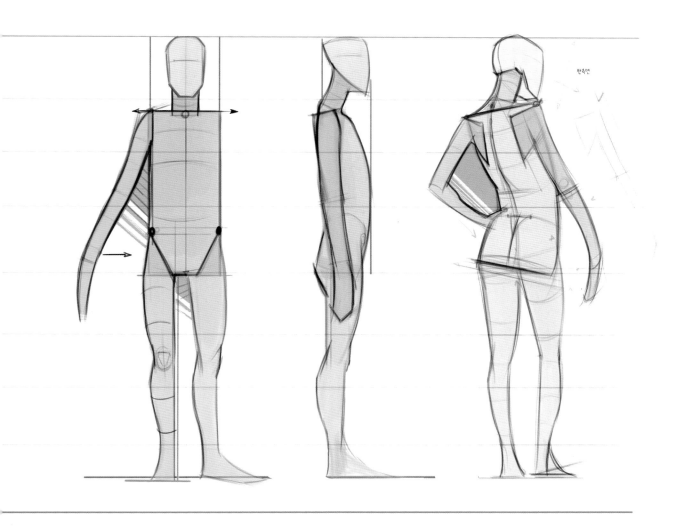

반측면

형태 : 각 부위를 간략하게 보여주는 평면적인 단계

제스처 : 형태를 기울이고, 회전하고, 누르거나 늘리고
변형하는 단계

원근 : 3차원 공간에서 앞면이나 뒷면을 횡단 윤곽선으로
표현하는 단계

결합 : 먼저 그린 부위와 좀 더 길게 이어지는 굴곡,
겹치는 부위, 맞물리는 부위를 연결하는 단계

99페이지에서 몸의 각 부위가 어떻게 형태, 제스처, 원근 단계를 거쳐 변하는지 확인하세요. 작업 순서를 설명합니다.

머리부터 시작합니다. 오른쪽 그림에서 머리는 형태가 명확합니다. 머리 모양을 머리뼈와 턱을 조합해 그렸는데 상징적이거나 단순한 모양으로 그리더라도 변형 가능성은 있습니다. 오른쪽 그림이나 체형별 라인업(→P.100)을 보면 머리 모양을 육면체나 부드러운 곡선으로 그리면 각기 다른 캐릭터를 표현할 수 있습니다. 즉 사각형, 원형 또는 삼각형 등으로 시각적 연속성을 표현할 수 있습니다. PART 1 캐릭터 디자인 부분(→P.19)을 참고하세요.

그다음 머리가 오른쪽 또는 왼쪽으로 기울어지거나 고개를 돌렸는지 확인합니다. 고개를 돌린 머리는 조금 까다롭지만, 대칭선을 옮기고 턱을 한쪽으로 기울이면 쉽게 완성할 수 있습니다. 회전은 정중선을 어느 한쪽으로 옮긴 결과입니다.

마지막으로 눈썹에서 귀까지 이어지는 부분의 횡단 윤곽선에 주목하세요. 여기서는 이 이상 원근을 다루지 않습니다. 이후 평면에 명암을 더해 입체감을 표현합니다.

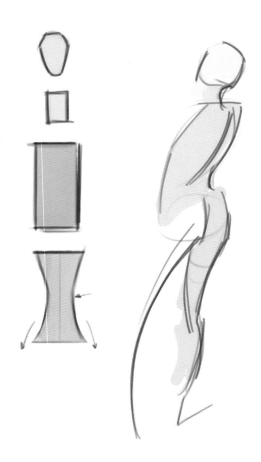

선 → 분석에 기반한 그림
색조 → 관찰에 기반한 그림

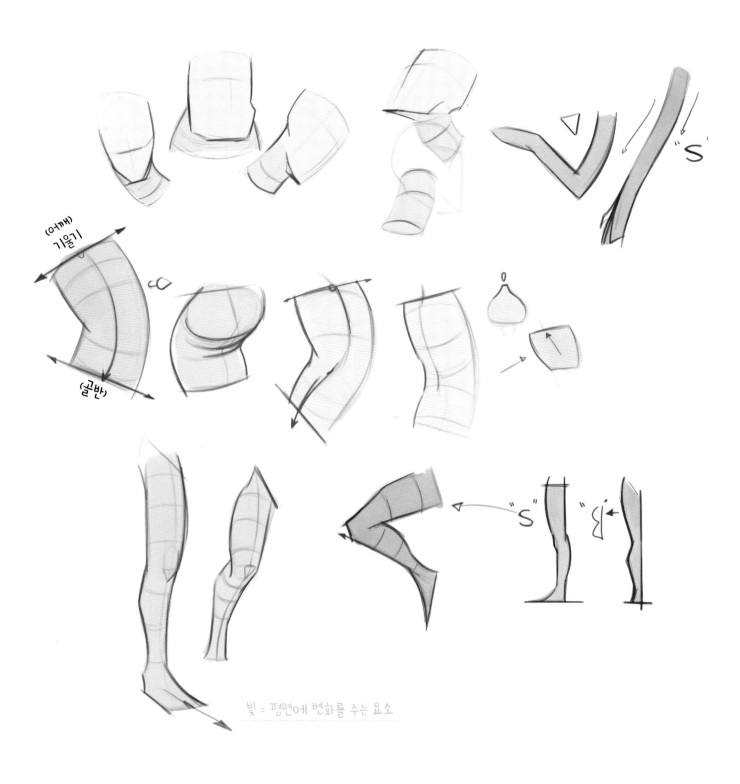

TIP: 각 신체 부위는 단순하게 그리세요. 최대 4개에서 5개 정도 선이면 충분합니다.

TIP: 프랭크 라일리의 인물 추상화 기법을 단순하게 변경한 버전인데
굴곡과 각 부위를 연결하는 방법은 원본을 참고하기 바랍니다.

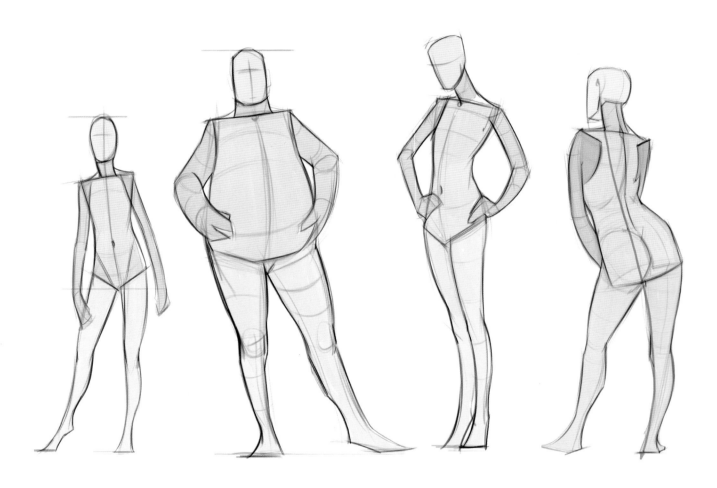

각 부위와 제스처에 적용하는 원근은 위 그림을 참고(→P.100∼
101)하세요. 목, 상체 또는 신체 구조 면에서 다른 부분으로 연결
되는 '부드러운' 부위들은 표면이 단단한 부위나 형태들에 비해
훨씬 유연하게 늘어나고 가늘어지는 느낌으로 그립니다.

일단 두 부위를 어떻게 그릴지 정하고 나면 형태를 정하는 데 공
을 들입니다. 먼저 그린 부위에 다른 부위를 더할 때는 기존 부위

의 상대적 너비와 위치를 가늠합니다. 즉 내가 보는 시점에 맞게
새로운 부위의 형태와 위치를 판단해 기존 부위에 연결합니다.
두 부위를 'T'자처럼 겹치게 연결하는데, 선은 기존 부위의 뒤쪽
이나 앞쪽에서 나오도록 그리는 것이 요령입니다.

두 부위가 교차하는 지점에서 'T'자로 그리는 이 방법을 항상 활
용할 수 있을지 확인해보겠습니다.

TIP: 각 부위를 연결하는 파란색 'S'자 곡선에 주목하세요. 이 정중선은 정면이든 뒷면이든 머리, 목, 상체, 무게가 실린 다리를 따라 흐릅니다.

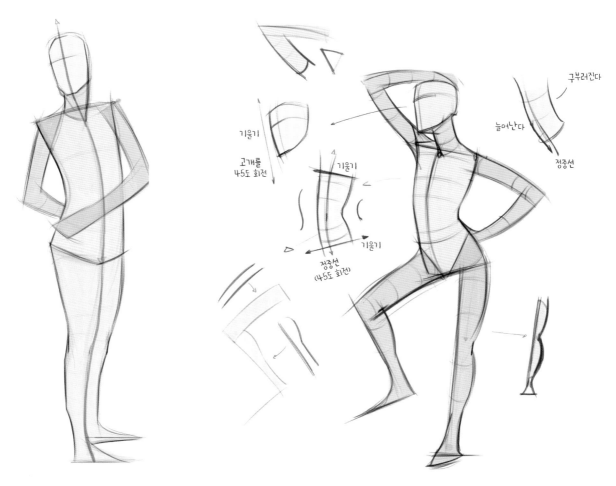

신체 각 부위는 정중선을 이용한 'S'자 또는 'C'자 곡선으로 그릴 수 있습니다. 그림(→P.100~101)에서 얼굴의 정중선 또는 고개를 돌렸다면 귀가 있는 지점에서 시작해 목과 상체, 무게가 실린 다리까지 이어지는 긴 'C'자나 'S'자 곡선을 따라가 보세요. 서 있는 포즈를 그릴 때 적용하기 좋습니다.

다른 포즈에서도 정중선을 이용해 신체의 굴곡을 표현할 수 있지만, 어떤 부위들은 서로 연결하는 게 쉽지 않습니다. 이를테면 팔의 경우, 목의 양쪽에 각 팔을 이은 다음 한쪽 팔이 상체를 가로질러 다른 쪽 팔과 연결되도록 그립니다.

예제에서 각 부분의 형태, 제스처, 원근, 연결되는 방식을 이해할 수 있는지 확인해보세요.

QR 코드를 스캔해보세요!
강의 : 형태 기반 접근법

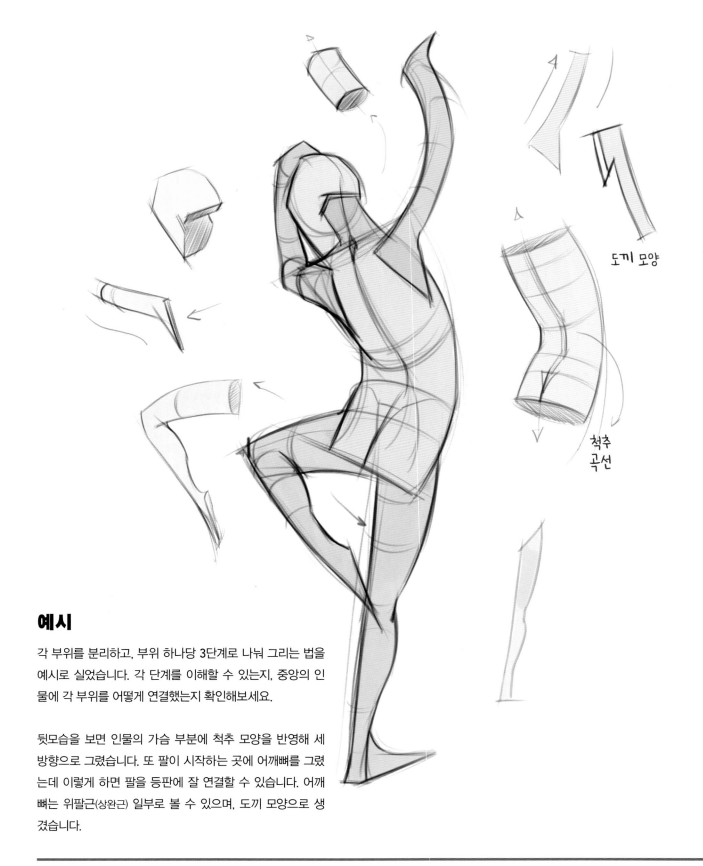

도끼 모양

척추
곡선

예시

각 부위를 분리하고, 부위 하나당 3단계로 나눠 그리는 법을
예시로 실었습니다. 각 단계를 이해할 수 있는지, 중앙의 인
물에 각 부위를 어떻게 연결했는지 확인해보세요.

뒷모습을 보면 인물의 가슴 부분에 척추 모양을 반영해 세
방향으로 그렸습니다. 또 팔이 시작하는 곳에 어깨뼈를 그렸
는데 이렇게 하면 팔을 등판에 잘 연결할 수 있습니다. 어깨
뼈는 위팔근(상완근) 일부로 볼 수 있으며, 도끼 모양으로 생
겼습니다.

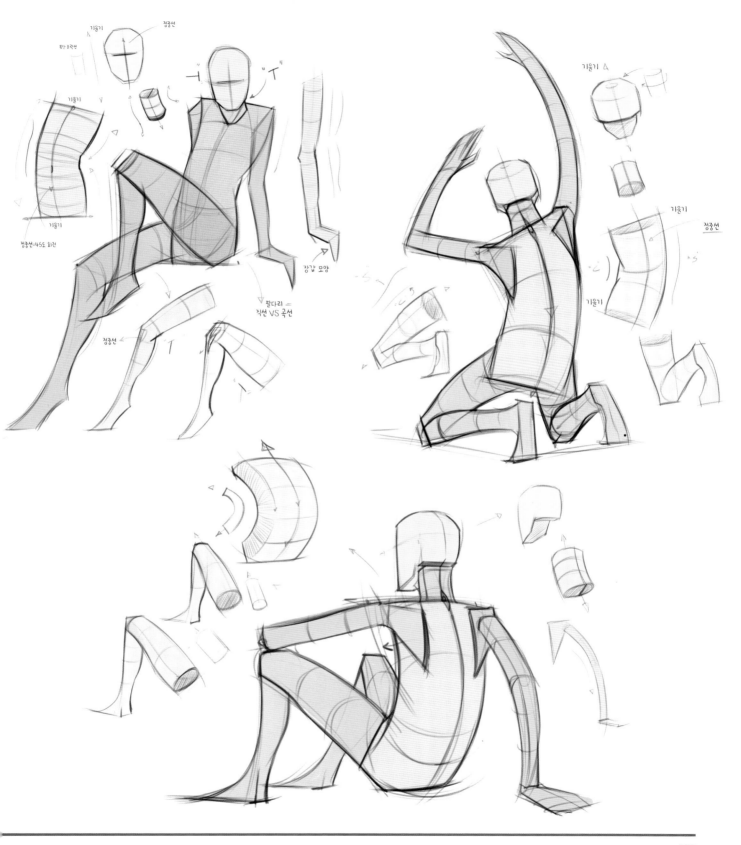

정중선

기울기

확산 윤곽선

기울기

기울기

정중선=45도 회전

정중선

기울기

장갑 모양

팔다리 =
직선 VS 곡선

정중선

기울기 △

기울기

정중선

기울기

제스처와 프레임

제스처와 프레임을 사용해 인물에 접근하면 그림의 구성을 쉽게 할 수 있습니다. 앞에서 언급한 그림은 각 부위를 의도적으로 왜곡해 접근했습니다. 제스처와 프레임으로 체형을 반영한 각 부위를 표현하고, 과장하거나 강조할 수 있습니다.

이 접근법을 사용하면 제스처 드로잉을 할 때 부위의 왜곡뿐 아니라 프레임 안에서 인물 위치 등 보다 넓은 의미의 구성을 할 수 있습니다. 이렇게 하면 '습작'을 넘어 예술적 난이도와 스토리텔링을 그림에 표현할 수 있습니다. 스케치북이나 전문 드로잉 용지에 대강 인물을 배치하는 것이 아니라 구성에 집중하는 쪽이 프레임 내에서의 제스처 드로잉에 적합하고, 그래야 인물이 그 안에서 살아 움직일 수 있습니다.

일상에서 프레임을 얼마나 자주 마주칠 수 있는지 잠시 생각해보세요. 프레임의 중요성을 간과할 수도 있지만, 프레임은 눈으로 보는 모든 것의 조건을 결정합니다. 모든 그림, 광고, 만화 또는 시각 자료는 어떤 의미에서든 프레임, 경계선 또는 주위 환경을 반영합니다. 무엇보다 그림 속 인물이 전달할 수 있는 수없이 다양한 메시지에 보다 민감하게 반응할 수 있도록 프레임 안에 인물을 배치하는 데 초점을 맞춰야 합니다.

예시(→P.105)를 살펴보겠습니다. 지금까지 설명한 것을 반영한 예시는 인물의 각 부분을 3단계, 즉 형태, 제스처, 원근법으로 세분화했습니다. 각 부분은 서로 겹치면서 적절하게 연결되며 정중선을 중심으로 머리, 목, 상체에서 무게가 실린 다리로 굴곡이 자연스럽게 이어집니다.

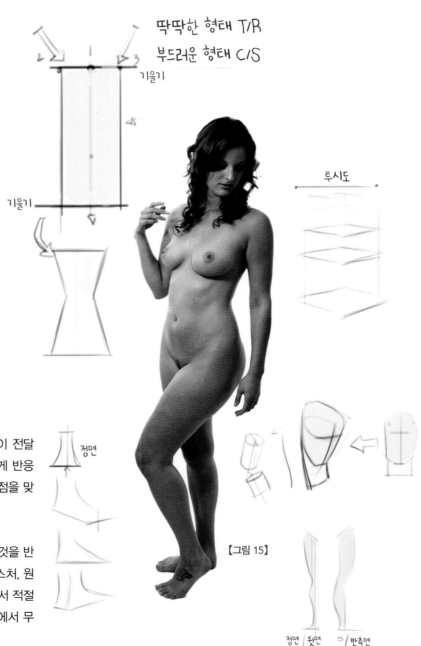

딱딱한 형태 T/R
부드러운 형태 C/S
기울기

기울기

투시도

정면

【그림 15】

정면 | 뒷면 | 반측면

하지만 인물은 여전히 비어 있는 공간 속에 존재합니다. 그림 연습도 충분하고, 포즈 자체에 스토리도 있지만 아직 모호합니다. 이때 프레임을 적용해 제스처 드로잉에 관한 생각을 발전시킵니다. 원하는 프레임을 선택하면 됩니다. 저는 처음에는 초상화를 추천하는 편입니다.

초상화를 그리려는 직사각형 안에 대각선(상단 왼쪽에서 하단 오른쪽. 상단 오른쪽에서 하단 왼쪽), 수직선, 수평선을 그어 프레임을 나눕니다. 이 선들은 중심에서 교차하며 '뼈대'를 만듭니다. 뼈대에

비유한 이유는 이 선들이 그리려는 인물의 '느낌'을 전달할 수 있어서입니다.

이를테면 대각선을 따라 인물을 배치 또는 이 방향을 강조하면 역동적인 느낌을, 인물이 수직선 형태거나 프레임 중간을 수직으로 분할하는 선 위에 있으면 안정적인 느낌을, 수평 방향으로 배치하면 수동적인 느낌입니다. 이 요소들은 제스처 드로잉의 인물 포즈에 추가해 아이디어와 스토리를 표현할 수 있습니다.

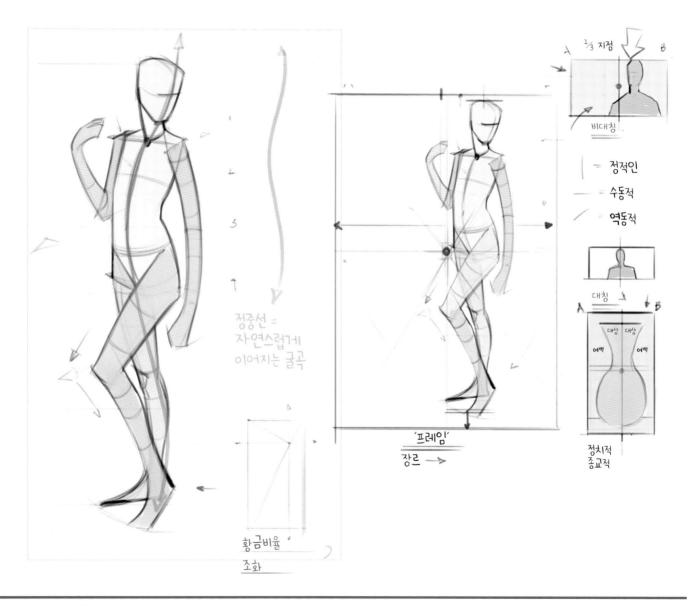

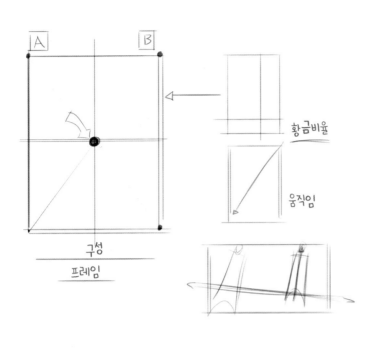

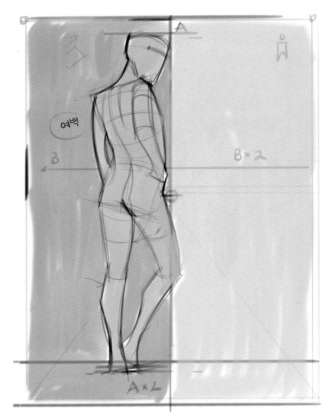

예시(→P.105)를 바탕으로 설명한 내용을 어떻게 반영했는지 살펴보겠습니다. 빨간색으로 표시한 대각선, 수평선, 수직선을 다시 한번 보세요. 일반적으로 이 선들을 활용해 인물을 배치하고 구성을 어떻게 할지 고민합니다. 대부분이 중앙에 인물을 배치하는 경향이 있는데 저는 그와 반대로 작업하려고 노력합니다.

드로잉 초반부에는 인물을 너무 정중선 위에 놓지 않으면서 최대한 중앙에 가깝게 배치합니다. 이렇게 하면 비대칭과 시각적 긴장감을 살린 구성을 할 수 있습니다.

인물과 프레임은 프레임의 경계선과 인물 사이에 간격을 두면서 배치할 때 생기는 비대칭을 신경 써야 합니다. 예시(→P.106~107)를 보면 발과 프레임 아래 간격이 머리와 프레임 위쪽 간격의

2배입니다. 인물 왼쪽과 프레임 간격은 오른쪽 프레임과 2배 정도 차이가 납니다.

전체적으로 프레임의 양 측면을 어떻게 활용했는지 주의 깊게 보세요. 그림에서 왼쪽을 'A', 오른쪽을 'B'라고 표시했습니다. 여백과 대상의 형태, A와 B의 비율을 비대칭으로 구성하는 것이 목표이기 때문입니다.

105페이지의 작은 그림들에서 대칭인 구성과 비교했을 때 비대칭 구성에서 여백과 대상의 형태가 어떤지 확인해보세요. 어떤 구성이 더 좋다기보다는 여러분이 표현하고자 하는 스토리, 인물 또는 콘셉트에 가장 적합한 구성을 하는데, 초점을 맞춥니다.

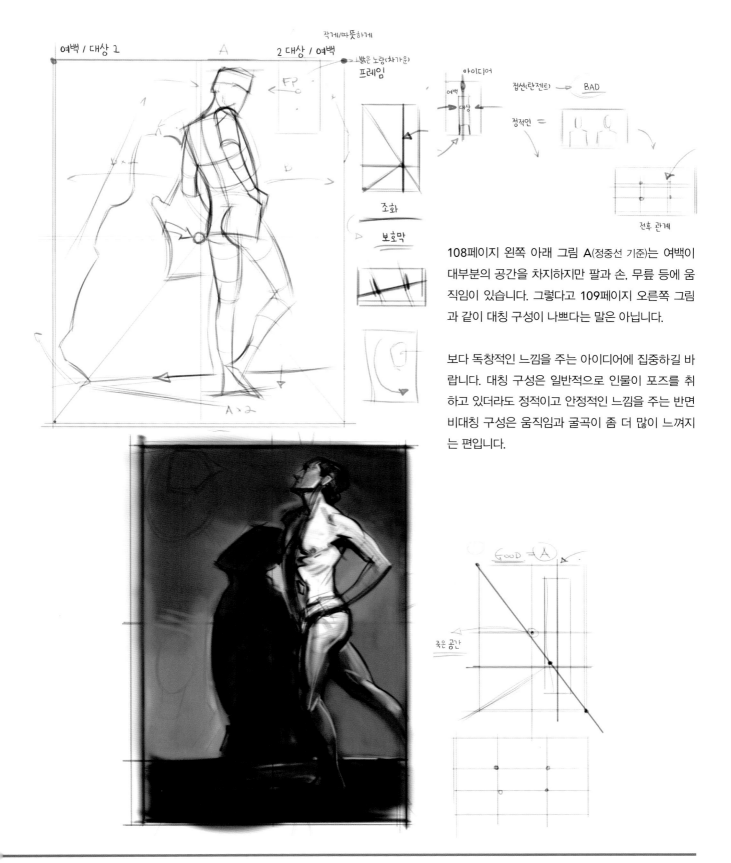

108페이지 왼쪽 아래 그림 A(정중선 기준)는 여백이 대부분의 공간을 차지하지만 팔과 손, 무릎 등에 움직임이 있습니다. 그렇다고 109페이지 오른쪽 그림과 같이 대칭 구성이 나쁘다는 말은 아닙니다.

보다 독창적인 느낌을 주는 아이디어에 집중하길 바랍니다. 대칭 구성은 일반적으로 인물이 포즈를 취하고 있더라도 정적이고 안정적인 느낌을 주는 반면 비대칭 구성은 움직임과 굴곡이 좀 더 많이 느껴지는 편입니다.

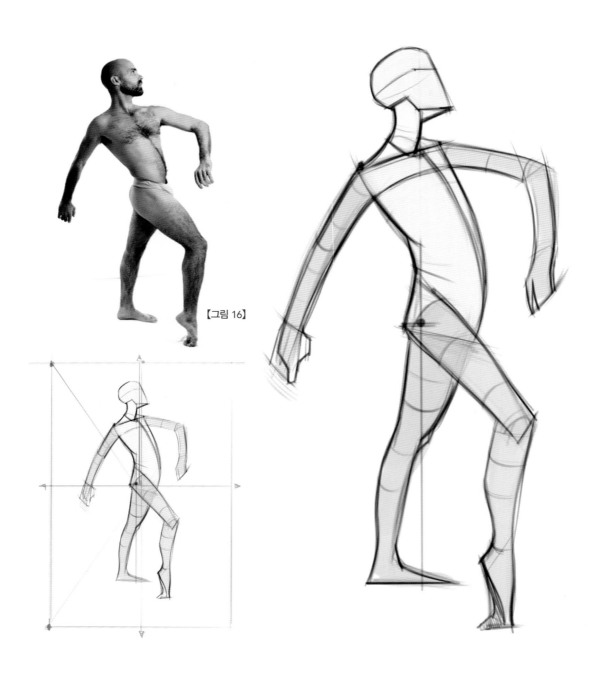

【그림 16】

— 인물 그림 20개

— 프레임(전신과 클로즈업 등)

— 신체 부위(자유롭게)

| = 정적인

— = 수동적

／ = 역동적

부위별 그리는 단계

1. 형태

2. 제스처(기울기/회전 여부)

3. 원근법(횡단 윤곽선)

4. 'T'자를 활용해 각 부위 연결

프레임 / 디자인

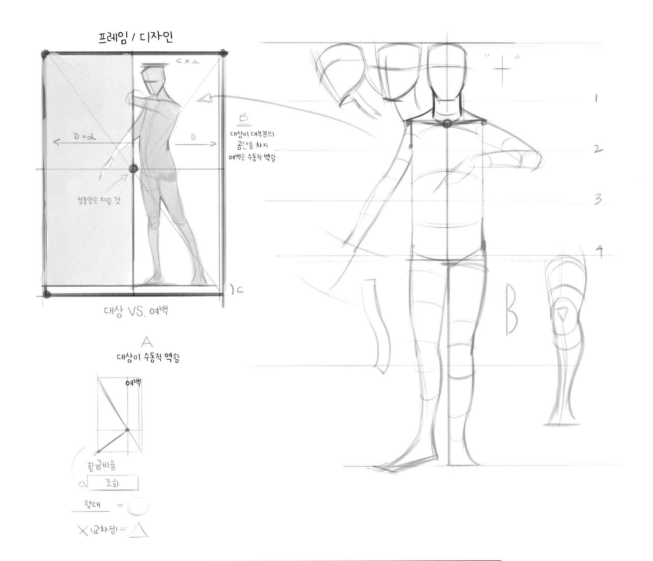

C×2

D×2 D

B
대상이 대부분의
공간을 차지
여백은 수동적 역할

정중앙은 피할 것

대상 VS. 여백

A
대상이 수동적 역할

여백

황금비율

조화

형태 = ○

✕(교차점) = △

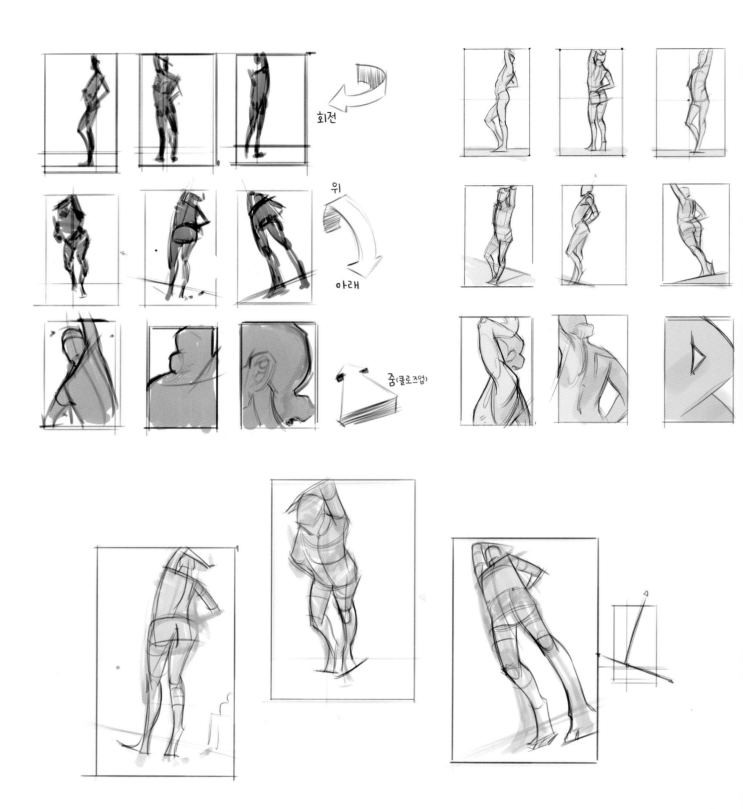

회전

위

아래

줌(클로즈업)

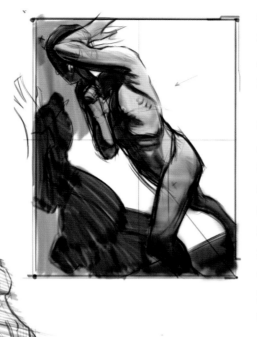

이 책에 실린 러프에서 주목할 부분은 꼭 신중한 계획이 필요한 것이 아니라 이런 과정을 탐색의 일부로 보자는 데 있습니다. 메모는 이 과정을 시작할 때 지침으로 삼을 만한 몇몇 규칙과 아이디어를 위한 것이니 참고만 하면 됩니다.

이런 아이디어들을 활용하고 싶다면 마커나 붓펜 타입의 펜을 사용하는 것도 좋습니다. 이 도구를 사용하면 디테일에 과하게 몰두하는 것을 피하고 형태와 구조에 더욱 집중할 수 있습니다. 때로는 110페이지처럼 참고 이미지 하나를 놓고 카메라를 회전하거나 위에서 아래로 위치를 바꾸고, 줌을 당기면서 프레임에 더 잘 맞는 시점을 찾아볼 수도 있습니다. 이는 제가 해부학 전문가이자 예술가이며 영감을 주는 스승인 존 왓키스(John Watkiss) 수업을 들을 때 했던 연습입니다. 이 연습을 통해 대상 하나를 두고 카메라 앵글과 프레임 방향을 바꾸는 것만으로도 수많은 표현이 가능하다는 것을 알 수 있습니다.

이 책은 제스처 드로잉에 관한 책이므로 구성은 여기까지만 다루겠습니다. 구성 부분은 제스처 드로잉에 관한 한 예시에 불과합니다. '구성'을 더 알아보고 싶다면 아래 QR 코드를 스캔해보세요!

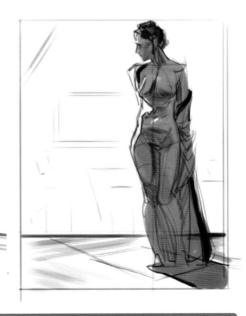

QR 코드를 스캔해보세요!
강의 : 인물 구성 연습

빛과 그림자

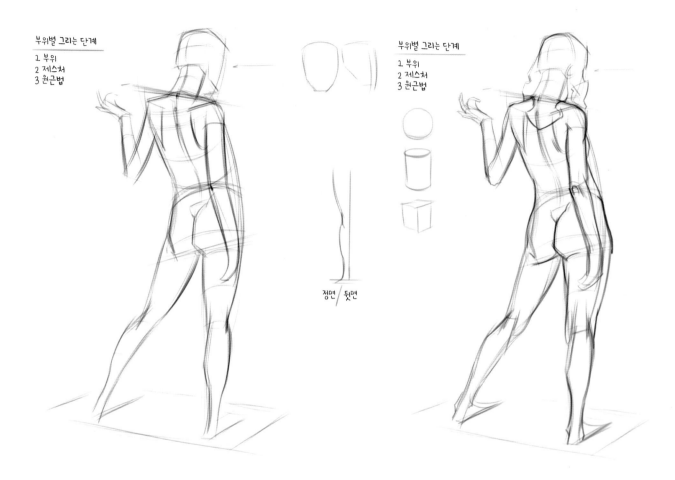

부위별 그리는 단계

1. 부위
2. 제스처
3. 원근법

부위별 그리는 단계

1. 부위
2. 제스처
3. 원근법

정면 / 뒷면

여전히 디테일한 어떤 것이 아니라 마네킹 같은 것을 그리는 데 매달려 있다고 느끼나요? 그럴 수 있습니다. 그래도 가능하면 그런 판단은 나중으로 미루세요. 이 책에서는 제스처만 다루고 있기 때문입니다. 시작 단계에서 명암을 넣는 연습이 어떤 과정을 거치는지 대강 다루고자 합니다.

일단 프레임 내에서 인물의 포즈를 잡았다면 디테일을 약간 추가하고 명암을 넣습니다. 이 작업은 제스처 드로잉이라는 주제에서 살짝 벗어나지만, 대상에 명암을 넣으면 입체감이 살아납니다. 지금까지 다룬 신체 구조와 위치를 반영한 위 그림에서 제스처 그리기 단계의 중요성을 확인해보세요.

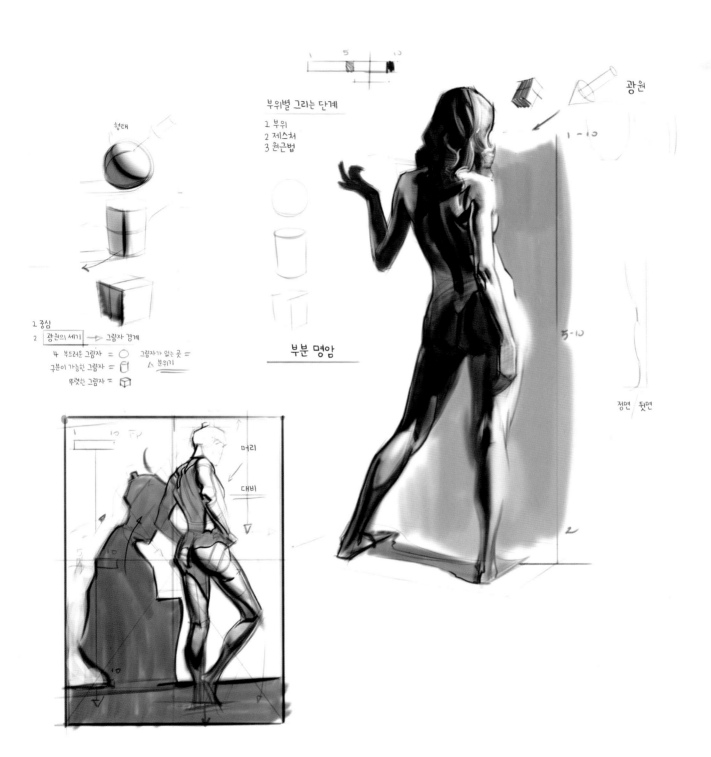

형태

부위별 그리는 단계

1 부위
2 제스처
3 원근법

광원

1~10

5~10

부분 명암

정면 뒷면

1 중심
2 광원의 세기 → 그림자 경계

4 부드러운 그림자 = ◯ 그림자가 없는 곳 =
 구분이 가능한 그림자 = ⬢ 분위기 =
 뚜렷한 그림자 = ⬜

머리

대비

이번 단계에서는 형태에 음영을 넣는 작업을 합니다. 명암은 크게 세 형태(구체, 원기둥, 직육면체)와 4가지 느낌의 그림자(부드러운 그림자, 구분이 가능한 그림자, 뚜렷한 그림자, 그림자 경계가 없음)로 구분할 수 있습니다.

그림에 명암을 넣기 전에 인체 형태를 고려해 밝은 부분과 어두운 부분부터 구분합니다. 일단 인체의 형태를 잡고 나면 피부 특성이나 굴곡에 따라 명암을 4가지로 표현합니다. 구체 부위는 명암이 부드럽게 생기고, 원기둥 부위는 구분이 가능하며, 직육면체 부위는 그림자 경계가 뚜렷합니다.

어떻게 보면 이 작업은 디테일을 많이 표현해야 할 것 같지만, 거의 항상 3가지 형태와 그 형태를 중심으로 명암을 넣는 편입니다. 좀 더 자세한 명암 표현은 QR 코드(→P.115)를 스캔해보세요.

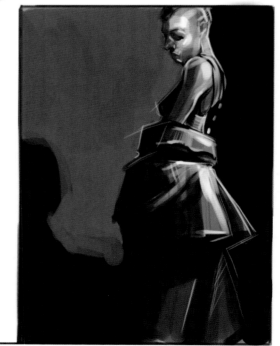

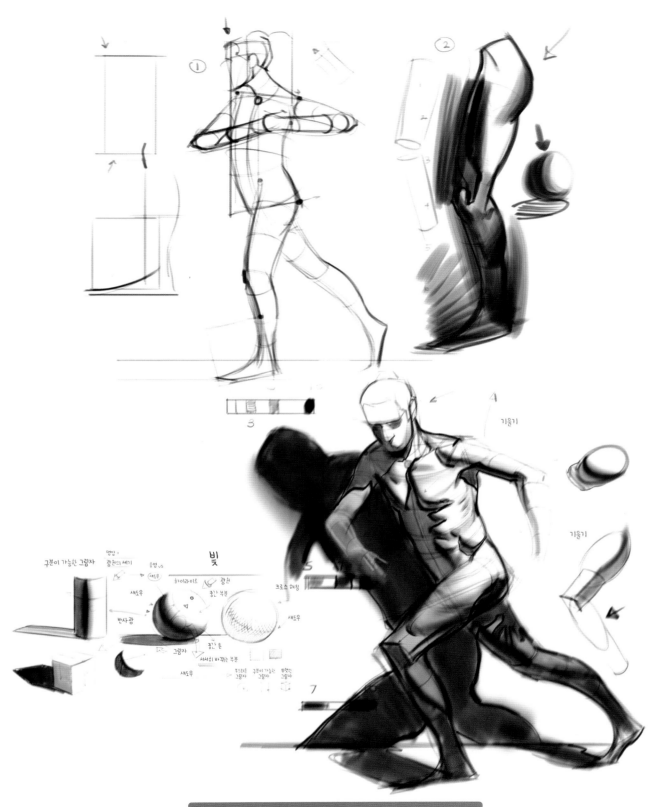

구분이 가능한 그림자

빛

하이라이트 광원
중간 부분

새도우

반사광

새도우
중간 톤

크로스 해칭

새도우

서서히 바뀌는 부분

그림자

새도우

부드러운 그림자
구분이 가능한 그림자
뚜렷한 그림자

기울기

기울기

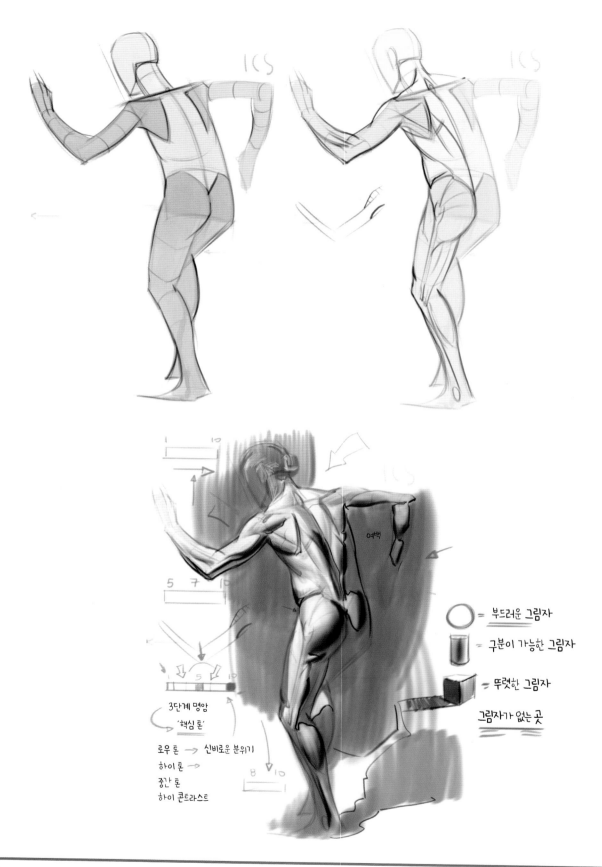

부드러운 그림자

구분이 가능한 그림자

뚜렷한 그림자

그림자가 없는 곳

3단계 명암
'핵심론'

로우 톤 → 신비로운 분위기
하이 톤 →
중간 톤
하이 콘트라스트

여백

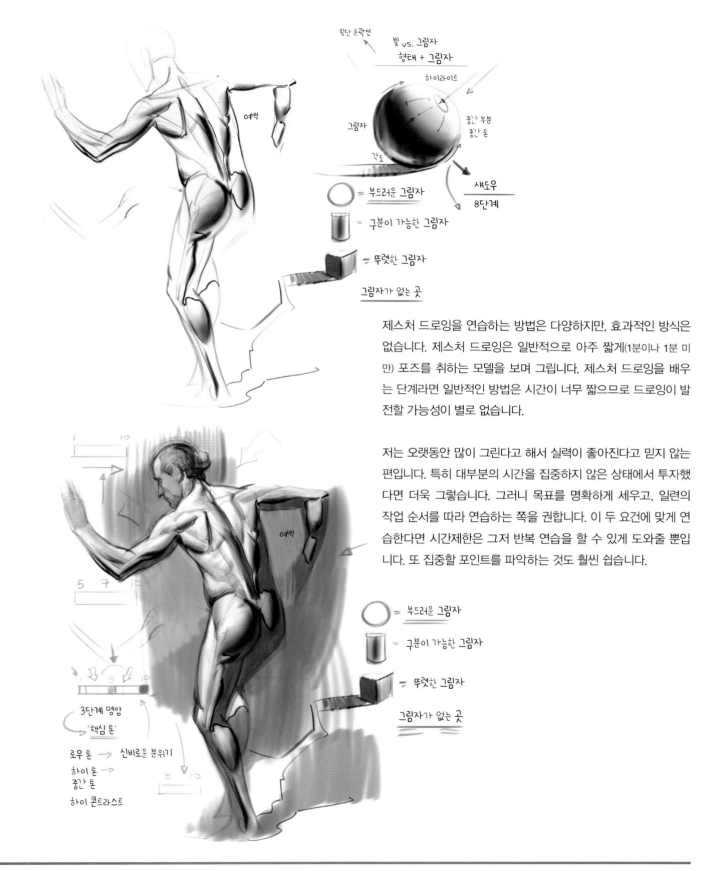

횡단 윤곽선
빛 vs. 그림자
형태 + 그림자
하이라이트
그림자
중간 부분
중간 톤
각도
샤도우
8단계

⬤ = 부드러운 그림자

🥫 = 구분이 가능한 그림자

▱ = 뚜렷한 그림자

그림자가 없는 곳

여백

제스처 드로잉을 연습하는 방법은 다양하지만, 효과적인 방식은 없습니다. 제스처 드로잉은 일반적으로 아주 짧게(1분이나 1분 미만) 포즈를 취하는 모델을 보며 그립니다. 제스처 드로잉을 배우는 단계라면 일반적인 방법은 시간이 너무 짧으므로 드로잉이 발전할 가능성이 별로 없습니다.

저는 오랫동안 많이 그린다고 해서 실력이 좋아진다고 믿지 않는 편입니다. 특히 대부분의 시간을 집중하지 않은 상태에서 투자했다면 더욱 그렇습니다. 그러니 목표를 명확하게 세우고, 일련의 작업 순서를 따라 연습하는 쪽을 권합니다. 이 두 요건에 맞게 연습한다면 시간제한은 그저 반복 연습을 할 수 있게 도와줄 뿐입니다. 또 집중할 포인트를 파악하는 것도 훨씬 쉽습니다.

여백

⬤ = 부드러운 그림자

🥫 = 구분이 가능한 그림자

▱ = 뚜렷한 그림자

그림자가 없는 곳

3단계 명암
'핵심 톤'

로우 톤 → 신비로운 분위기
하이 톤 →
중간 톤
하이 콘트라스트

'선 16개로 그리기'를 작업 순서에 맞춰 그린다고 가정하겠습니다. 맨 먼저 몸의 8개 부위를 전체적인 굴곡에 맞게 분석할 수 있는 시간적 여유를 두고 연습을 시작합니다.

단, 머리부터 발까지 그리고 양팔을 더하는 데 필수적으로 걸리는 시간보다 더 많은 시간을 들여 그리지 않도록 하세요. 시간을 늘리면 좋지 않은 습관이나 루틴이 튀어나올 수 있습니다. 이 방식을 꾸준히 연습하다 보면 반복 학습 효과로 '선 16개로 그리기'에 익숙해져서 선의 배치와 효과, 하지 말아야 할 것 등을 자연스럽게 익힐 수 있습니다. 익숙해지면 작업 효율이 높아져 그리는 속도도 저절로 빨라집니다.

'1분 포즈' 그리기를 장기적인 목표로 삼으면 됩니다. 1분 포즈는

그림의 '아이디어' 또는 '스토리'를 첫인상으로 파악하고, 반응을 해석할 정도의 시간이므로 제스처 드로잉에 이상적입니다.

서 있는 포즈에서 시작해 머리부터 척추, 무게가 실린 다리, 지탱하는 다리, 팔 순서로 작업을 해보세요. 이 순서에 익숙해지면 앉아 있는 자세, 기대거나 뛰는 자세, 나아가 단축법을 적용한 자세와 어려운 앵글로 넘어갈 수 있습니다. 자세를 관찰해 그림으로 그리는 데 익숙해지면 머릿속으로 포즈를 떠올려보세요. 이런 과정을 거치면 인물을 그리는 단계로 넘어가는 데 도움이 됩니다.

제스처 드로잉은 정답이 없습니다. 그러니 이 책에서 추천하는 연습법은 가이드 정도로 생각하길 바랍니다.

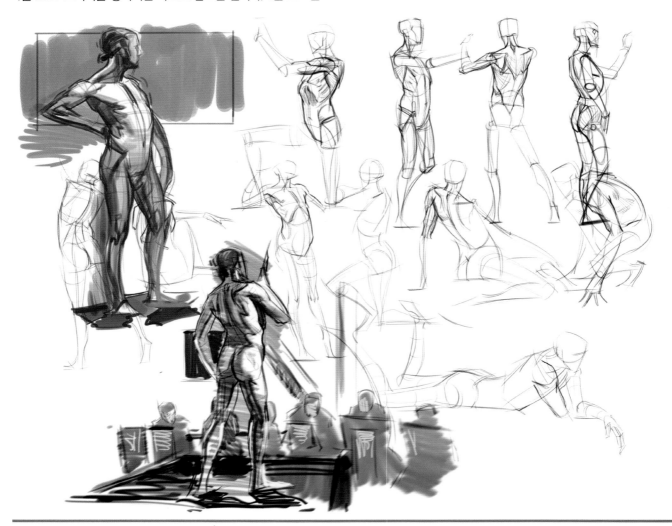

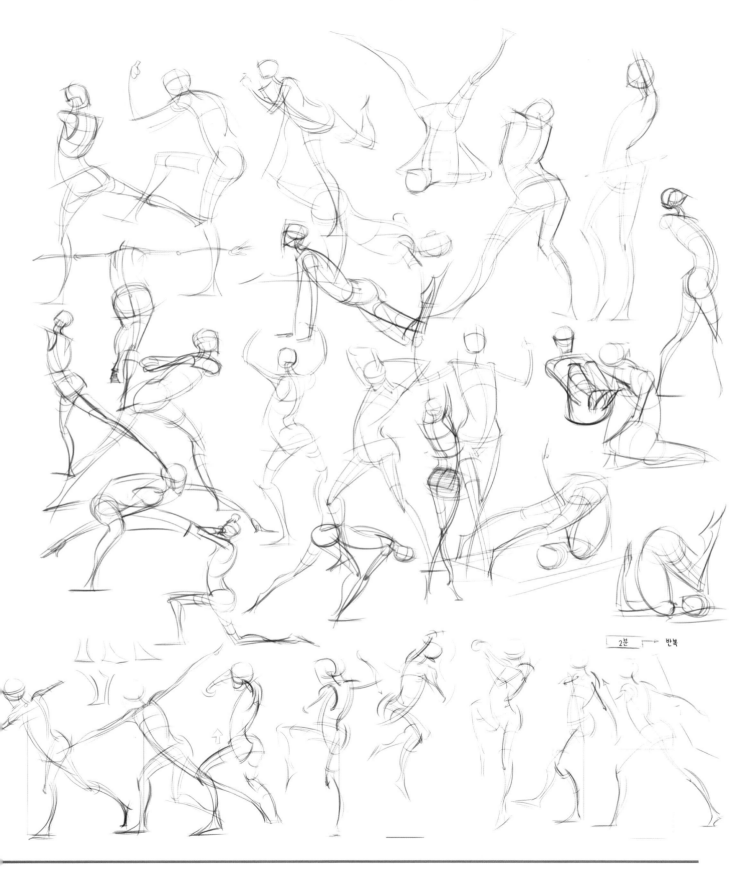

2분 → 반복

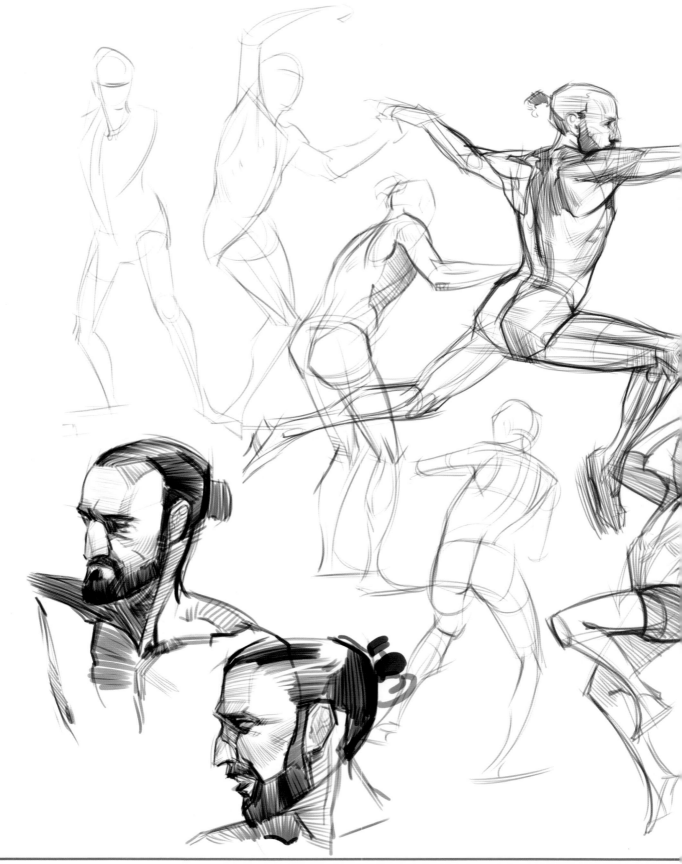

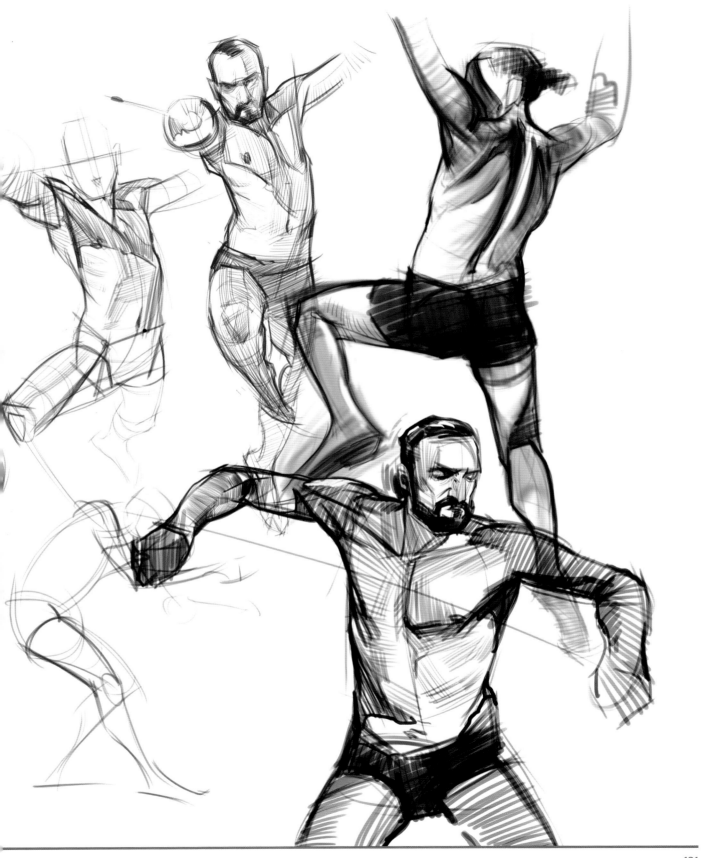

마치며

자주 받는 질문 중 하나는 "다른 드로잉 분야로
넘어가기 전에 제스처 드로잉을 익혀야 할까요?"
입니다. 이 질문을 하는 이유는 이해하지만
언제나 "전혀 그럴 필요 없다"라고 대답합니다.

이렇게 말하는 데는 몇 가지 이유가 있습니다. 첫째,
제스처 드로잉을 완벽하게 습득할 수 있는 사람은
없습니다. 제스처 드로잉을 잘하는 사람이나
재능 있는 사람이 아무도 없다는 말이 아니라
제스처 드로잉 자체가 완성작을 그리는 것이
목표가 아니기 때문입니다. 제스처 드로잉은
어떤 그림의 첫 단계나 밑그림에 해당합니다.

둘째, 제스처 드로잉을 더 잘
그리려면 다른 분야의 드로잉을 연습하는
것도 하나의 방법이 될 수 있습니다.
무엇을 발전시킬지, 그 목표를 달성하기 위해
어떤 순서를 거쳐야 할지 더 잘 이해하면 제스처
드로잉도 좋아집니다.

셋째, 자기 자신을 위한 시간을 가져보세요.
무언가를 만들거나 배우는 것은 누구에게든 어려운
일이며 그 과정에서 자기비판을 할 수 있습니다.
물론 정신건강엔 좋지 않습니다. 자기비판을 자주
과하게 하면 번 아웃이 오거나 대상에 대한 열정이
사라질 수도 있으니까요. 그러니 자기비판만 하지 말고
성취한 것에 대해서도 자축하며 균형을 잡아보세요.

이 책을 통해 제스처 드로잉을 조금 더
친근하게 느끼고, 명확한 목표와 현실적인
해결책을 찾는 계기가 되었으면 합니다. 이 책에서
다룬 2가지 접근법은 계획과 실행 면에서 크게 다르지만, 공통된
뿌리에서 출발했습니다. 단지 제스처 드로잉을 연습하는 방법에 관한 해석이 다를 뿐입니다.
각각의 방식을 섞어서 여러분만의 스타일에 맞게 해보세요.

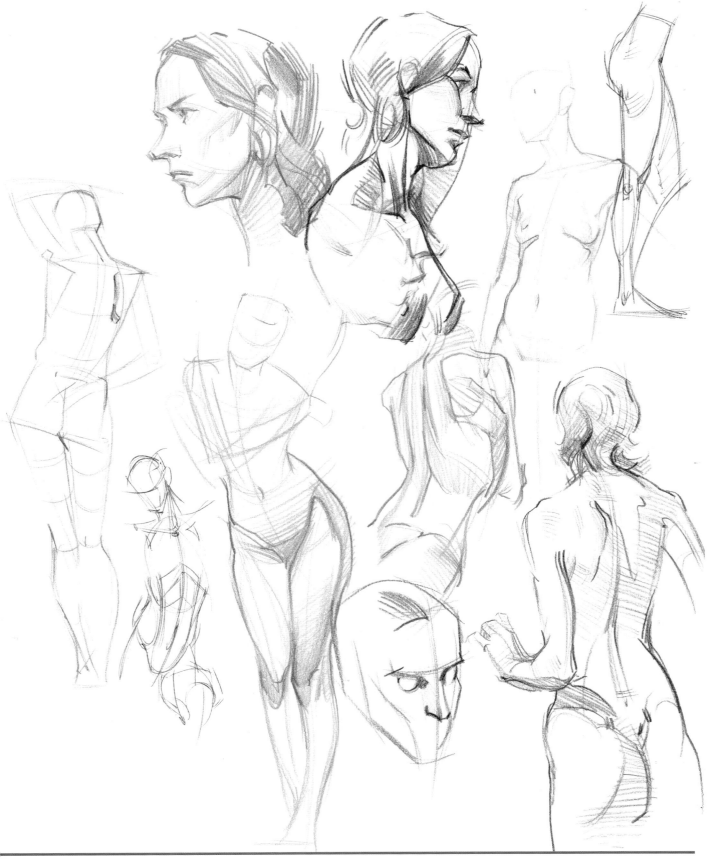

참고문헌

국내 출간도서

《다이내믹 인체 드로잉(Dynamic Figure Drawing)》, 번 호가스(Burne Hogarth) 지음, 고려문화사, 1999

《당신은 이미 읽혔다(The Definitive Book of Body Language)》, 앨런 피즈(Allan Pease)/바버라 피즈(Barbara Pease) 지음, 황혜숙 옮김, 흐름출판, 2023

《레오나르도 다 빈치 노트북(The Literary Works of Leonardo da Vinci)》, 레오나르도 다 빈치(Leonardo da Vinci) 지음, 장 폴 리히터(Jean Paul Richter) 엮음, 이완기 외 옮김, 루비박스, 2014

《마이클 햄튼의 인체 드로잉(Figure Drawing : Design and Invention)》, 마이클 햄튼(Michael Hampton) 지음, 조은형 옮김, 잉크잼, 2023

《만화와 내러티브를 위한 인체 표현(Expressive Anatomy for Comics and Narrative)》, 윌 아이스너(Will Eisner) 지음, 곽경신 옮김, 비즈앤비즈, 2009

《몸짓언어 완벽 가이드(The Nonverbal Advantage : Secrets and Science of Body Language at Work)》, 캐롤 킨제이 고먼(Carol Kinsey Goman) 지음, 이양원 옮김, 2011

《빌푸의 라이프 드로잉 매뉴얼(Vilppu Drawing Manual : Gesture and Construction)》, 글렌 빌푸(Glen Vilppu) 지음, 이지은 옮김, 북랩, 2018

《앤드류 루미스 인체 드로잉(Figure Drawing for All It's Worth)》, 윌리엄 앤드류 루미스(Andrew Loomis) 지음, 서지수 옮김, 봄봄스쿨, 2024

《포스 드로잉(Force : Dynamic Life Drawing for Animators)》, 마이크 마테시(Michael Mattessi) 지음, 박성은 옮김, 비즈앤비즈, 2008

《FBI 관찰의 기술(The Dictionary of Body Language)》, 조 내버로(Joe Navarro) 지음, 김수민 옮김, 리더스북, 2019

《FBI 행동의 심리학(What Every Body is Saying)》, 조 내버로/마빈 컬린스(Marvin Carlins) 지음, 박정길 옮김, 리더스북, 2022

국내 미출간 도서

Hendrix, John "The Neoplatonic Aesthetics of Leon Battista Alberti," in Neo-PlatonicAesthetics: Music Literature, & the Visual Arts, eds. Liana De Girolami Cheney and JohnHendrix. New York: Peter Lang Publishing, 2004.

Hogarth, William. The Analysis of Beauty. New York: Dover Publications, 2015.

Kemp, Martin. Leonardo Da Vinci: Experience, Experiment and Design. Princeton and Oxford: Princeton University Press, 2006.

Lee, Stan and John Buscema. How to Draw Comics the Marvel Way. Attria Books, 1984.

McMullan, James. High Focus Drawing: A Revolutionary Approach to Drawing the Figure. Echo Point Books: Vermont, 2018.

Prokopenko, Stan. Proko. Fun and Informative Lessons, www.proko.com/. Accessed 27 July 2024.

Rose, Bernice. Drawing Now. New York: The Museum of Modern Art. 1976.

제스처 드로잉 관련 QR코드

* QR 코드를 스캔하면 마이클 햄튼의 유튜브 동영상으로 연결됩니다. 본문에 실린 주제별 동영상을 지금 당장 만나보세요!

잘생긴 징징이에게
인체 구조의 비밀이 있다!
(→P.21)

인체 드로잉
(→P.23)

제스처 드로잉이란?
(→P.43)

제스처 드로잉 기초
(→P.57)

제스처 드로잉 관련 피드백
(→P.59)

자주 받는 질문 1탄
(→P.61)

자주 받는 질문 2탄
(→P.65)

다양한 포즈 그리기
(→P.69)

머리 그리기
(→P.77)

손 그리기
(→P.81)

발 그리기
(→P.85)

제스처 드로잉 그리기
(→P.87)

제스처 드로잉 예시
(→P.91)

형태 기반 접근법
(→P.101)

인물 구성 기본 편
(→P.109)

인물 구성 연습
(→P.111)

제스처에서 명암까지
(→P.113)

제스처 드로잉에
음영을 쉽게 넣는 법(→P.115)

지은이

마이클 햄튼(Michael Hampton)은 인물 드로잉과 해부학 분야에서 오래 활동한 아티스트이자 교육자입니다. 아트센터디자인대학(Art Center College of Design)에서 일러스트레이션 학사, 클레어몬트대학원(Claremont Graduate University)에서 순수미술 석사 학위를 받았으며 캘리포니아대학교 리버사이드캠퍼스(University of California Riverside)에서 미술사 박사 학위를 받았습니다. 그리고 애너토미툴즈(Anatomy Tools), 라구나예술대학(Laguna College of Art and Design), 프로코닷컴(Proko.com), 블리자드엔터테인먼트(Blizzard Entertainment), 아이디어아카데미(IDEA Academy), 루카스필름(Lucas Film) 등의 교육기관과 회사에서 강의와 워크숍을 진행했습니다. 2009년에 출간한 《마이클 햄튼의 인체 드로잉》은 전 세계에 있는 많은 학교의 인물 드로잉 수업 교과서로, 수많은 게임과 애니메이션 회사에서 참고 자료로 쓰고 있습니다.

옮긴이

이상미는 성균관대학교 의상학과를 졸업한 후 런던예술대학 세인트마틴에서 여성복디자인을 전공했다. 런던과 서울에서 일하다가 무신사에서 패션 콘텐츠를 기획·제작했고, 이후 다양한 브랜드를 위한 패션 콘텐츠를 제작하고 있다. 현재 바른번역 소속 번역가로 활동 중이다. 주요 역서로는 《패션 스타일리스트 : 역사, 의미, 실천》, 《영국 디자인》, 《샤넬 디자인》, 《좋은 디자인을 위한 10가지 원칙》, 《파라다이스 나우》, 《디올 인 블룸》, 《레오나르도 다빈치》, 《위대한 사진가들》 등이 있다.

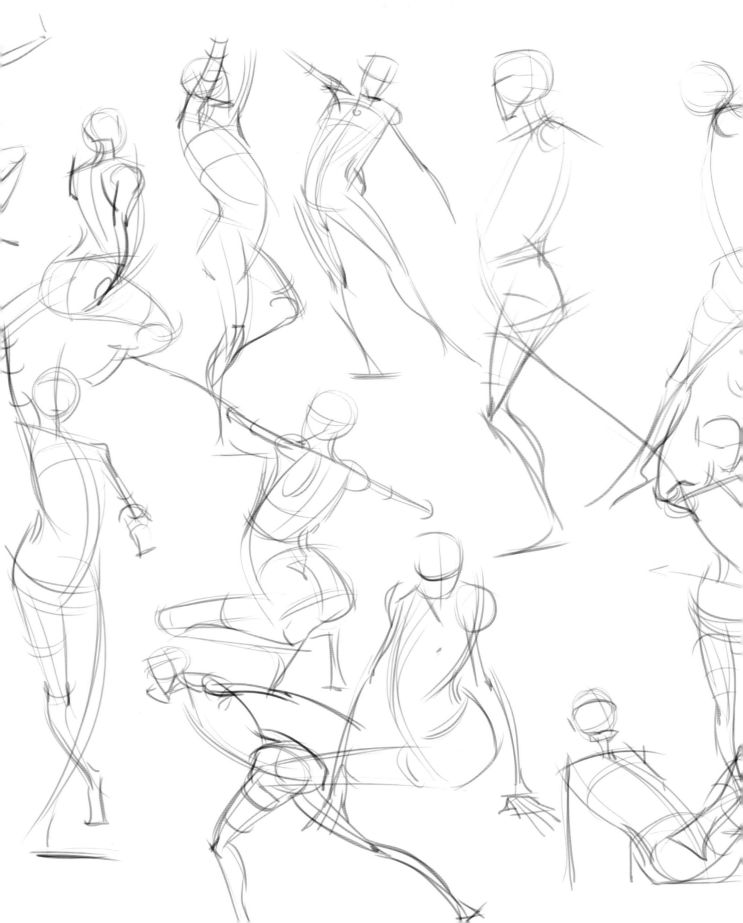

마이클 햄튼의
제스처 드로잉 입문

1판 1쇄 인쇄 2025년 6월 2일
1판 1쇄 발행 2025년 6월 10일

지은이 마이클 햄튼
옮긴이 이상미
펴낸이 김기옥

실용본부장 박재성
실용팀 이소정
마케터 서지운
지원 고광현, 김형식

디자인 푸른나무디자인
인쇄·제본 민언프린텍

펴낸곳 한스미디어(한즈미디어(주))
주소 121-839 서울시 마포구 양화로 11길 13(서교동, 강원빌딩 5층)
전화 02-707-0337
팩스 02-707-0198
홈페이지 www.hansmedia.com
출판신고번호 제 313-2003-227호
신고일자 2003년 6월 25일
ISBN 979-11-94777-13-7 13650

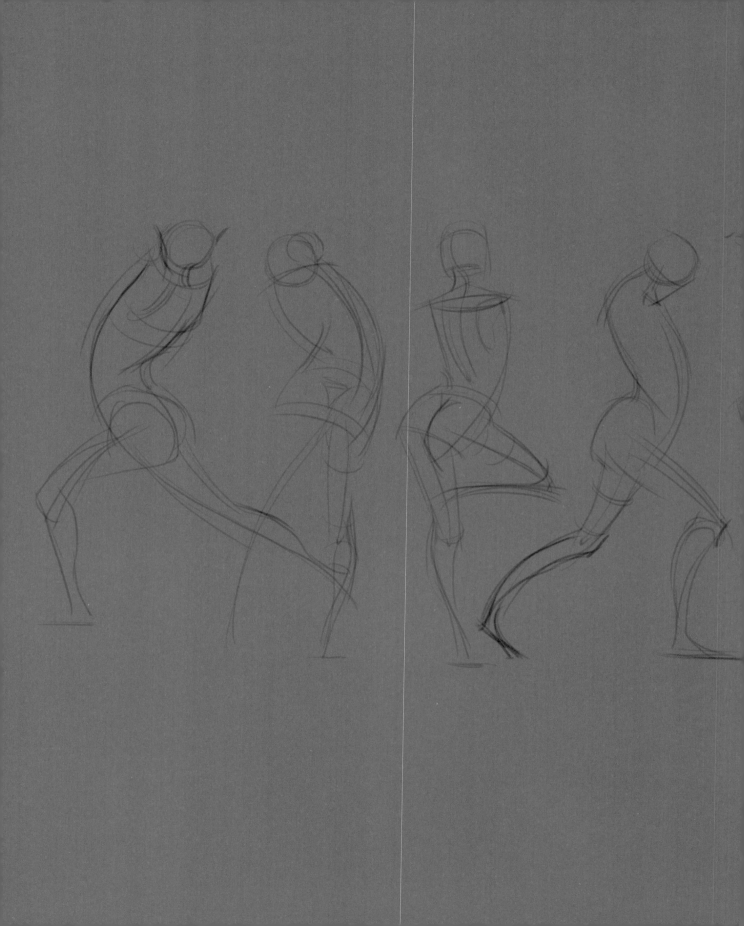